周　慧　主编
钟美花　陈丛汝　副主编

Color Composition
Foundation and Application

色彩构成
基础与应用

第二版

C O L O R

U0314105

化学工业出版社
· 北京 ·

内容简介

本书包括四章，分别是绪论、色彩的基本理论、色彩的实践训练和色彩构成的具体应用。色彩的基本理论具体包括色彩的物理理论、色彩的生理理论、色彩的心理理论等内容；色彩的实践训练具体包括调色准备、色彩构成训练、色彩调和训练和色彩创意训练等内容；色彩构成的具体应用主要从染织艺术设计、服装艺术设计、视觉传达设计、环境艺术设计等领域来进行阐述。

本书可以作为高等院校艺术专业的基础课教材，也可以作为社会相关人员的培训教材和艺术设计专业人士及业余爱好者的参考用书。

图书在版编目 (CIP) 数据

色彩构成基础与应用 / 周慧主编；钟美花，陈丛汝
副主编 . —2 版 . —北京：化学工业出版社，2023.5
ISBN 978-7-122-42753-3

Ⅰ . ① 色… Ⅱ . ① 周… ② 钟… ③ 陈… Ⅲ . ① 色彩学
Ⅳ . ① J063

中国版本图书馆 CIP 数据核字（2023）第 028807 号

责任编辑：徐　娟　　　　　　　　　　　　　　装帧设计：刘丽华
责任校对：宋　夏

出版发行：化学工业出版社（北京市东城区青年湖南街 13 号　邮政编码 100011）
印　　装：天津市银博印刷集团有限公司
787mm×1092mm　1/16　印张 10　字数 200 千字　2023 年 5 月北京第 2 版第 1 次印刷

购书咨询：010-64518888　　　　　　　　　售后服务：010-64518899
网　　址：http://www.cip.com.cn
凡购买本书，如有缺损质量问题，本社销售中心负责调换。

定　　价：58.00 元

前 言
Preface

　　色彩是艺术设计中最基本的视觉表现要素之一，合理巧妙地将色彩运用于设计作品中是设计成功的关键，因为在所有的视觉要素中，色彩往往占据先入为主的优势，它是最先能够被人感知的因素。消费者在购物时通常先被产品的色彩所吸引，然后才会近距离去观察产品的装饰细节、材质和功能等，因此产品是否能激起消费者的购买欲，在一定程度上取决于色彩设计的好坏。

　　色彩构成这门课程是为提高设计专业学生的色彩设计能力而开设的一门基础课程，它是在德国包豪斯设计学院色彩基础课程及其教学体系的基础上发展而来的，20 世纪 70 年代末传入中国，现在几乎成为所有艺术院校设计专业低年级学生的必修课，且与平面构成和立体构成一起统称为"三大构成"。色彩构成是三大构成的重要组成部分，它与平面构成、立体构成既相辅相成又相对独立，有着自己独特完整的教学体系。色彩构成教学的目的是提升学生对色彩的理解和色彩设计修养，使学生掌握色彩的基本原理、扩大色彩艺术视野、开拓色彩设计思路、丰富色彩艺术的表现手段，最终具备较强的科学理性运用色彩的能力，为今后的学习和设计生涯打下坚实的基础。

　　本书主要分为基本理论、实践训练和具体应用三个板块，采取循序渐进、由浅入深的方式，让学生在掌握色彩科学理论知识的基础上进行系统的色彩构成训练，包括色环制作、色彩推移、色彩综合渐变、色相对比构成、明度对比构成、空间混合、色彩调和、色彩启示与创意等一系列的练习，帮助学生熟练掌握色彩构成的基本形式法则、基本技能和设计方法，从而可以将色彩知识灵活应用于各设计领域。

　　本书第一版于 2013 年出版，自出版以来深受读者的喜爱，特别感谢使用本书的老师、学生和设计师们，你们的肯定与支持是我修订此书的动力。书中的插图大部分是苏州大学艺术学院往届学生的优秀作品，由于时间关系无法联系告知每一位学生，在此一并表示谢意。书中不足之处在所难免，恳请各位专家和读者给予批评指正！

<div align="right">周慧
2023 年 1 月于金鸡湖畔</div>

第一版前言

艺术设计的范围很广，分为染织艺术设计、服装艺术设计、视觉传达设计、环境艺术设计和动漫艺术设计等，但无论哪个领域的设计，一般都包括两个方面的内容：一是图形、款式或风格的设计与创意；二是色彩的组合与搭配。在所有视觉要素中，色彩是先入为主的第一感觉，即我们在观察物体时，最先感受到的就是色彩，所以色彩是艺术设计的重要因素之一，色彩使用的好坏直接影响到设计作品的最终效果，哪怕图形与款式设计得再好，如果色彩的设计与搭配不合理，也会把作品推向失败。

色彩构成在艺术设计教学中受到高度重视，被列入所有艺术设计专业的基础主干课程，与平面构成和立体构成一起称为"三大构成"。尽管近年来部分高校对三大构成课程的名称有些改动，但实质内容并没有多大变化。本书可以为各艺术设计专业的低年级学生打下坚实的基础，以提高他们的色彩修养和应用色彩的能力，使他们稳步进入专业课程的学习，为今后成功地从事艺术设计工作做好充分准备。

本书的特点是将色彩的基础理论知识进行了提炼与浓缩，用较小篇幅做了简明扼要的介绍，把重点放在色彩的实践训练和色彩构成在各艺术设计领域中的应用上，并结合课题训练、课题示范与应用案例，使学生一目了然。只有对色彩进行大量的实践与应用，才能实现色彩构成课程的最终目的，体现其价值与意义。

本书由周慧编著。书中部分图片来源于苏州大学艺术学院 2004 级服装专业、2005 级染织专业、2006 级染织专业、2006 级装潢专业、2007 级装潢专业、2007 级环艺专业、2008 级环艺专业、2009 级染织专业、2009 级环艺专业、2009 级装潢专业、2010 级视觉传达专业、2011 级环艺专业和苏州大学应用技术学院 2007 级学生的优秀作品。另外，本书的顺利完成得到了苏州大学艺术学院领导和常州大学刘宁老师等同行的大力支持，在此一并深表谢意。书中不足之处在所难免，恳请同行专家和读者指正。

周慧

2012 年 10 月

目 录
CONTENTS

第一章 | 绪论

大自然的色彩可谓万紫千红、绚丽多彩，使人们不得不为其所感动——自然界竟然是如此的神奇和美妙，一年四季，春天百花齐放，斗丽争妍；夏天阳光灿烂，绿荫如盖；秋天层林尽染，硕果累累；冬天红梅盛开，白雪皑皑。还有那绚丽多姿的海洋生物，色彩斑斓的飞禽走兽，微妙细腻的矿物世界，群星璀璨的广袤夜空……无限美好丰富的色彩与我们的生活密不可分，与我们的每一天相伴，带给我们美的感受和心灵的愉悦。

人们不仅发现、观察和欣赏着五彩缤纷的色彩世界，还不断深化着对色彩的理解与认识，发现和研究自然色彩蕴含的形式美和构成法，用科学分析的方法，把复杂的色彩现象还原为基本要素，对自然色彩进行提炼、概括及创造，将其应用于广泛的设计领域之中。

第一节
色彩构成的概念

世界是丰富多彩的，由五彩斑斓的色彩组成，但一切色彩的表象中莫不隐含着一定的规律，现实与艺术中的色彩都是如此。从色彩混乱的自然表象中，发现其内在的规律性，是通向艺术设计殿堂的必经之路。

色彩构成是在包豪斯设计学院色彩基础课程及其教学体系的基础上发展而来的。著名瑞士艺术家、色彩理论家约翰·伊顿（Johannes Itten）1919～1922年任教于包豪斯，他首次开设了色彩基础课程，并建议将平面、立体和色彩的训练作为设计的基础课程，他是现在很多艺术设计院校设计基础课程模式的创建者。色彩构成作为艺术设计教学三大构成之一，是设计基础训练的一个重要环节，属于设计领域内的色彩运用方法。将色彩的基本要素按照一定的规律和法则进行搭配、组合，创造出新的、理想的色彩效果，这种对色彩的创造过程及结果，称为色彩构成。色彩构成是一门理论与实践相结合的课程，也是一种抽象和逻辑思维相结合的训练。实践证明，在色彩构成课程的学习中，必须在理解理论的基础上进行大量的方法训练，才能掌握色彩的基本规律与运用手法。

色彩构成涉及物理学、光学、生理学、心理学、美学、逻辑学等多种学科，是一门科学化、系统化的色彩训练课程。它主要侧重于研究色彩三大属性之间对比与调和的规律与方法，以把握色彩搭配与构成的要领，最终使学生掌握在和谐中求对比、在对比中求和谐的方法。

第二节
色彩构成在艺术设计教学中的地位和作用

一直以来，色彩构成在高等院校艺术设计教学中受到高度重视，它是所有艺术设计专业的基础主干课程之一。在我国各艺术院校中，色彩构成都被设置为各个艺术设计专业的基础必修课程，因为任何专业设计都离不开色彩的设计，而且色彩使用的好坏直接关系到设计作品的成功与否。例如在染织、服装、装潢、环境艺术设计等各专业设计中，无论图形图案、款式风格、空间效果等设计得多好，一旦色彩搭配不当，就会影响作品的最终效果。事实证明，好的色彩设计不仅令人赏心悦目，还能吸引顾客，带动与刺激消费。在所有视觉要素中，色彩是先入为主的第一感觉，我们在观察物体时，最先感受到的就是色彩，所以我们在描述一件物体时，往往也是把色彩放在第一位，然后描述它的形状、材质与用途等。如图 1-1

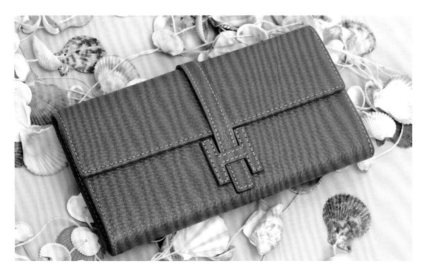

◀ 图 1-1

橙色皮夹

是个皮夹子，我们一般都会把它描述成："一个橙色的长方形皮夹"，或者"一个橙色的女士长款皮夹"，可以看出，无论采用哪种说法，颜色始终在最前面反映出来，所以色彩在设计领域中的地位不可替代。同样，我们在商场购物选择商品时，首先映入眼帘的也是色彩，纺织界有句行话叫"远看颜色近看花"，也说明了色彩在设计中的重要性。顾客在选购纺织品时，首先在远距离就会被它的色彩所吸引，然后才会近距离去观察纺织品的装饰图案、面料、款式、工艺等因素。约翰·伊顿曾在《色彩艺术》一书的最后说道："不论造型艺术如何发展，色彩永远是首当其冲的造型要素。"虽然有人认为这句话有些偏颇，但色彩在艺术领域中的地位得到了充分体现。

色彩构成作为艺术设计专业基础课，是一座衔接绘画基础课程与艺术设计专业设计课程的桥梁，起着承上启下的重要作用。该课程通过大量的、系统的色彩训练，可以培养学生的色彩感觉和敏锐度，提升他们的色彩修养和创意水平，为今后的专业设计课程和工作中的实践应用打下坚实的基础。

第三节
色彩构成课程的教学目的和方法

一、教学目的

色彩构成不是直接针对某一专业的色彩设计，而是所有艺术设计专业学生必修的基础课程，其目的是通过理论与实践相结合的教学，培养学生的色彩感觉与审美能力，同时也传授色彩的表现方法与应用技巧，从而使学生提高色彩的综合分析能力、综合应用能力和创造能力等。此外，色彩构成课程可以将学生以往零散的、感性的色彩经验提升到系统的、理性的阶段，并通过一系列的课题训练使学生的色彩感悟力提升到更高的水平。

二、学习方法

理论与实践相结合是色彩构成课程非常有效的学习方法，两者相辅相成。

1. 理论学习

通过学习色彩物理理论、色彩生理理论和色彩心理理论，使学生了解色彩的物理性质、色彩的混合规律、色彩的三要素与特性、色彩形成的视觉过程，以及色彩的共同心理和不同人群的色彩心理等相关基础理论知识。

2. 实践训练

实践是色彩构成课程的关键环节，通过大量的系统的课题训练，深化学生对色彩理论知识的理解，掌握色彩设计的规律与法则，从而提高在设计案例中运用色彩构成手法的技巧与能力。如色彩渐变构成训练可以使学生了解渐变的特征与形式美；色彩对比构成训练可以使学生了解不同程度的色相、明度、纯度、冷暖对比的效果；空间混合构成可以使学生懂得其特点和原理；色彩调和训练可以让学生把握调和的方法；色彩灵感与启示可以帮助学生找到色彩设计的源泉，并学会对不同灵感来源进行借鉴、分解、提取与重组。

第四节
色彩构成课程常用的工具与材料

在色彩构成课程中，学生除了需要了解色彩的相关理论知识外，还要进行大量的课题训练，尤其对色彩运用能力的训练是十分必要的。色彩构成课题训练主要靠手绘来完成，所以在课程开始之前，要准备好以下工具与材料，见图1-2。

（1）颜料。以水粉颜料为主，准备柠檬黄、玫瑰红和湖蓝三原色颜料若干，以及黑色和白色颜料。有时也会根据需要综合运用一些其他种类的颜料，如水彩颜料、丙烯颜料、国画颜料等。

（2）纸张。包括吸水性比较强的水彩纸、水粉纸和素描纸；装裱用的白卡纸、黑卡纸，以及其他色卡纸和具有特殊肌理的艺术纸等；另外拷贝纸也必不可少，因为用拷贝纸起稿可以保持画面清洁。

（3）画笔。包括不同型号的底纹笔、勾线笔、水粉笔和兼毫毛笔等，另外还要准备一支直线笔（鸭嘴笔）和铅笔。

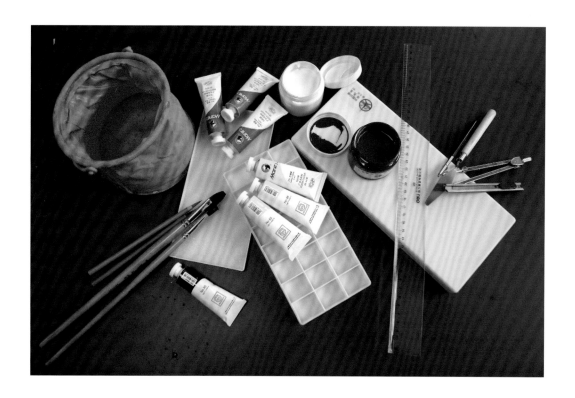

（4）尺规。包括直尺（长度大于 50cm 为宜）、三角板、曲线板和圆规等。

（5）其他工具与材料。包括两个 24 格以上的干净调色盒，调色用的刮刀，涮笔用的小水桶，装裱用的双面胶、美工刀和剪刀等。

第五节
绘画色彩和设计色彩

色彩作为一种独特的视觉语言，常常出现在人们的生活之中，并在人们的物质和精神生活里彰显其独特魅力，特别是在艺术创作上，色彩的运用是最为常见的方式。

在学习色彩构成之前，学生有必要先了解绘画色彩与设计色彩之间的区别与联系，从而明确与之相适应的学习目标、学习手段及学习方法等。

绘画中的色彩与设计中的色彩分别是绘画和设计的基础，是造型专业与设计专业色彩基础课程训练中的两个不同体系。

一、绘画色彩与设计色彩的概念及特点

色彩是绘画的主要造型语言之一，作为其重要媒介，它可以激发创作者的灵感，表现出人们的细微情感，并形成个性化的表达。

绘画色彩具有主观性，它以真实再现客观事物为目的，用微差、渐变等关系去塑造物体的造型、空间和结构关系，可以培养学生直觉上的思维能力。大多数人对于色彩的使用都会有自己的概念，在艺术家心中，它是自我情感的表达，为客观事物赋予强烈的个人色彩。例如从凡·高的作品《向日葵》中可以看出：绘画色彩除了表达物体在自然光下所呈现的丰富色调，以及物体色、环境色、光源色及其相互影响和变化规律的关系之外，还是作者审美取向的表达，融入了创作者对于色彩独到的理解（图1-3）。

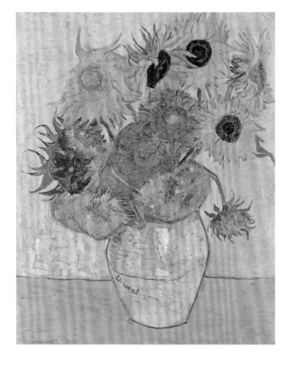

◀ 图1-3

凡·高作品《向日葵》

在不同的社会背景下，绘画色彩的风格也会产生相应的变化，例如17世纪以彼得·保罗·鲁本斯为代表的巴洛克艺术，就会强调绘画色彩的强烈、壮丽、夸张和动感。而到了浪漫主义风格盛行的时期，绘画色彩呈现激情奔放的视觉效果，开始注重对色彩变化的研究，如欧仁·德拉克罗瓦的《自由领导人民》（图1-4）。后印象派绘画中用主观色彩代替客观色彩，强调色彩的表现性、象征性、装饰性和原始性。

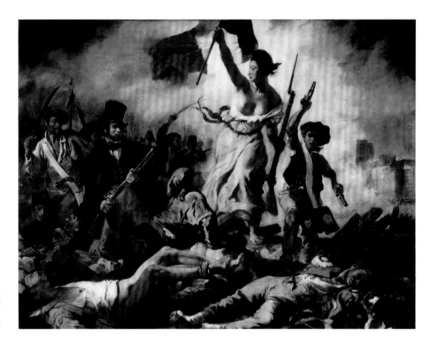

▶图1-4

欧仁·德拉克罗瓦作品《自由领导人民》

设计色彩具有客观性、针对性和应用性，是经过理性分析和反复推敲提炼后的结果，具有为消费者生活提供服务的属性，往往面向社会大众，注重人们的生理及心理反应。

设计色彩不仅能体现设计的审美价值，还能提高商品的经济价值。相应的商业和实际应用环境，也会对应用设计中色彩的选择产生不可避免的约束性。商业因素潜移默化地影响着大众对于色彩的偏好选择，而公众色彩品位的改变通常达到了刺激消费的目的。例如在广告设计中就会采用富有强烈视觉感染力的色彩，这样的色彩效果可以吸引消费者的眼球，刺激消费，从而增加企业利润。

设计色彩的运用虽然需要客观性和理性，但同时也要求设计师具有美的感知能力和情感及思想的表现力，这正是因为设计的精髓来自"人性关怀"。在实际应用中，设计色彩会对使用者的情绪和心理状态产生一定的影响。例如软装设计中的色彩搭配就对空间设计有着举足轻重的作用。如果颜色搭配不当，不仅会让空间视觉效果大打折扣，也会对空间的功能性和舒适性产生一定的影响。所以在背景色（地面、墙面等）的选择上，会多采用彩度较低的沉静色，使陈设色彩与背景色形成对比的色彩关系，从而突出陈设品的色彩（图1-5）。又如图1-6客厅软装设计中使用深蓝色的沙发和装饰画，就会从米色调的空间中脱颖而出。

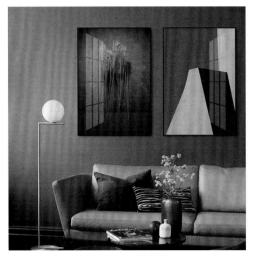
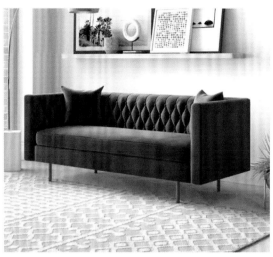

二、绘画色彩与设计色彩的区别与联系

绘画色彩与设计色彩都是艺术创作的基础，作为造型专业与设计专业色彩基础课程训练中的两个不同体系，它们之间既有区别又有联系。在观察方式、表现方法、艺术特点和使用功能上，两者皆有所不同，如表1-1所列。

▶ 图1-5

客厅软装案例1

◀ 图1-6

客厅软装案例2

表1-1 绘画色彩与设计色彩的不同

项目	绘画色彩	设计色彩
观察方式	科学地、客观地去观察和分析物体的光源色、环境色、物体色等相互关系	发现和研究自然景物色彩蕴含的形式美及构成法
表现方法	大多数以客观色彩作为描绘依据，用较逼真的方法表现对象	不受自然色彩的限制，可以在自然色彩的基础上进行提炼、概括与创造
艺术特点	具有真实感，色调表现丰富细腻，能再现自然	少数运用写实手法，一般具有简练、纯朴、含蓄、浪漫、夸张的特点
使用功能	一般应用于纯欣赏性的艺术品	除了应用于特种工艺品供观赏外，一般按实用、经济、美观的设计原则应用于产品设计

绘画色彩是在绘画中以光源色、固有色、环境色、空间色等条件色的综合运用为特点，追求自然的光感和真实感。它所强调的是个人情感的表达，属于纯感性的方法。在教学上，则侧重于纯技法

的训练，以此培养学生对于色彩写实性的把握，克服自发性色彩的程式化以及惯用的色彩形式，并从中加入具象的空间表现等。

设计色彩强调的是理性与对象性。设计色彩不再着眼于再现客观世界，而是从自然中提取所需元素进行抽象处理与再创作。在教学上，注重将色彩的设计意识融入色彩造型表现中，对色彩关系的规律探讨、色彩抽象的秩序感和装饰性的主观表现等皆有所涉略，目的是提高学生的观察能力和对色彩的表现能力。

在传统绘画的继承与发展中，适当借鉴现当代艺术与其色彩形式、语言及观念的更新也是十分重要的。如中国当代著名画家吴冠中的绘画作品，就带有设计色彩元素。点、线、面的运用以及民间装饰色彩是他画面中的重要组成部分，在具象与抽象之间，油彩与水墨之间，绘画与设计之间色随心动。

平面设计大师靳埭强在设计招贴作品《山》时，成功借鉴了中国书法元素的墨色运用技巧，作品彰显了中国传统书法笔墨艺术的魅力（图1-7）。他将中国传统文化精髓融入西方现代设计理念中，加强了设计中的艺术性。所以，纵观绘画的历史发展，我们会发现它潜移默化地影响和带动着设计艺术的发展，在艺术赋予现代设计新的精神的同时，设计中的色彩语言同时也能赋予现代艺术以新的精神和生命力。

▶ 图1-7

靳埭强平面设计作品

第六节
案例拓展

色彩构成是高校艺术教学中极为重要的一环。色彩构成课程在高校艺术课程群中处于一个理论性、基础性的地位，并在其中起到了引导和基础知识准备的作用。因此，对于色彩构成课程的教学研究，也就成为高校艺术教学研究的一个基础性的工作。

一、色彩构成的学科概念

"构成"有构造和重构的意思，在现代设计发展中，它是一种较为流行的语言表达形式，并作为常用词汇出现在艺术创作过程中。"构成"需要对一定的规律做到遵循，借助感性的形式表达理性的色彩。作为一门学科，色彩构成和平面构成、立体构成均是艺术设计专业的构成学科。色彩构成其实就是探讨和分析色彩本身的组成部分，其色彩理论知识体系较为系统完整，需要学生从理性角度对于色彩本身的感性层面进行探讨和分析。通过对色彩规律的遵循，调整色彩关系，最终形成一种较好的色彩组合模式。

传统意义上我们对于色彩的表达，主要依赖于颜料，而现阶段的色彩构成学科则要求对这种模式加以改进，鼓励学生用多种方法进行色彩规律的探讨。其中一个较为有效的方式就是利用电脑辅助设计。它不仅能够使教学与工作效率得以提高，达到尽快处理色彩色卡的作用，还能够更加直观地对色彩的冷暖度、对比度和敏感度等方面进行呈现。

色彩构成课程对于提高学生的审美水平，以及提升其色彩素养都有着显著帮助。它有效拓展了学生的设计思维能力，让他们对色彩有了更深层次的理解。

二、掌握色彩原理学习的重要性

在日常生活中，如果我们了解掌握色彩的基本原理，并能根据基本原理进行相应的设计应用，这将大幅度地为我们的生活增添光彩。如在服装的色彩搭配上，色彩如何合理搭配都是十分关键的问

题。色彩是主观的，不同职业、年龄、性格的人对色彩的偏好是不同的。针对不同性格、不同兴趣爱好的人与物，色彩的调配处理尤其重要，从整体上看它既要有对比又要和谐统一，要表现出不同个体的内在气质．从而达到最佳的效果。

掌握色彩原理在教学过程及实践中同样能发挥显著的作用。例如对着一幅画面分析时，我们首先就应该从它的色调出发，因为色调的统一性关乎着观者对画面美丑的初步判断。

色调是画面色彩总的倾向，它包含色彩的三属性。我们从色相上分析画面，有红色调、绿色调、黄色调、紫色调等；从明度上分析，有亮调子和暗调子之分；从纯度上分析，有艳色调与灰色调等。所以了解色彩的基本原理，对于分析图像就有了方向。此外，我们还可以运用色彩的三属性进行色彩的对比分析，如从色相上看有冷暖对比、邻接色对比、类似色对比、中差色对比、对比色对比和互补色对比；从明度上看有明暗对比，如高长调、高中调、高短调、中长调、中中调、中短调、低长调、低中调、低短调；从纯度上看有色彩的鲜灰对比等。总之，学习并掌握色彩的基本原理，有助于我们进行色彩分析，进行作品创作。

第二章｜**色彩的基本理论**

宇宙万物形态各异、色彩斑斓，人们能感受到色彩，离不开三个必备的基本条件：第一是物体本身的存在；第二是光，它是人眼看到物体的媒介；第三是眼睛，因为人眼视网膜上的视锥细胞可以使人分辨物体的颜色。任何色彩的形成，这三个必备条件缺一不可，没有物体的存在就无所谓色彩的存在；没有光线也无法感受到色彩，在一间黑暗的屋子里我们是看不清物体颜色的；没有正常的眼睛，我们同样也获取不到准确的色彩信息。

第一节
色彩的物理理论

　　自然界之所以色彩缤纷，是因为有了光的作用，没有光就没有色彩感觉，光涉及色彩物理理论方面的知识，光与色之间的关系值得我们认真研究。

一、色彩的物理性质

1. 光与色

　　光是一个物理学名词，它是一种客观存在的物质，是电磁波的一部分。电磁波主要包括宇宙射线、X射线、紫外线、可见光、红外线、无线电波和交流电波等。如图2-1所示，在紫外线与红外线之间的部分就是人眼所能看见的各种色光，称为可见光，它的电磁波波长在380～780nm之间，而其他电磁波是人们肉眼无法看到的，称为不可见光。1666年，英国著名物理学家牛顿做了一个光的色散实验，他将一束白光（太阳光）从狭缝引入暗室，射在三棱镜上，光产生折射后投射到另一侧的白色屏幕上，出现了一个神奇的现象，那就是白色屏幕上呈现出了按红、橙、黄、绿、青、蓝、紫顺序排列而成的连续色带。如果将各种色光通过三棱镜聚合，则重新出现白光。

　　光的色彩是由波长来决定的，光谱色从长波到短波顺序大致排列为：红（760～620nm）、橙（620～590nm）、黄（590～550nm）、绿（550～510nm）、青（510～480nm）、蓝（480～450nm）、

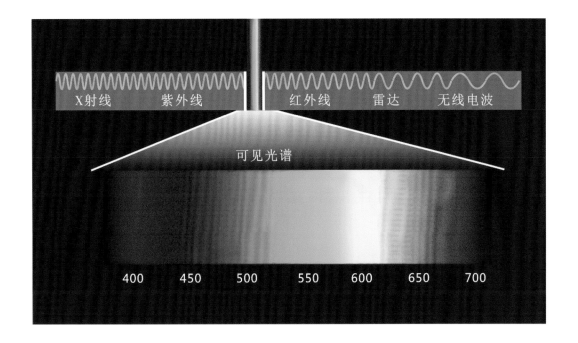

紫（450 ~ 380nm）七色。此外，人眼还能在上述每两个相邻颜色之间的过渡区域看到各种中间色，如红橙、黄绿、蓝绿、蓝紫等。

2. 物体色

在一般日光的照射下，每个物体都显示着它的本色，不发光的物体在日光下所呈现出的颜色称为物体色。

当光照射在物体上，通常会发生几种常见的现象。

（1）吸收与反射。当光照射在不透明物体上时，一部分光被吸收，另一部分光被反射出来，就是我们看见的物体色了。比如一块红色的布，是因为它吸收了除红色以外的其他所有色彩，而仅仅反射出了红色；一张白色的纸，是因为它反射了所有的光；一个黑色的包，是因为它吸收了所有的光。

但是，两个色彩相同的物体如果表面性质不同，呈现出来的色彩效果也会不同。这是因为物体对光的反射有两种情况：一是镜面反射，即当物体表面平坦而光滑时，其反射光线都向着一个方向有规律地定向反射（图 2-2），色彩纯度显得略高；二是漫反射，即当物体的表面粗糙不平时，其反射光向着各个方向没有规律地反射（图 2-3），色彩纯度显得略低。例如，同时冲印两张相同的照片，一张光面、另一张绒面，结果就会发现相同条件冲印出来的照片，光面的色彩比绒面的色彩显得鲜艳。

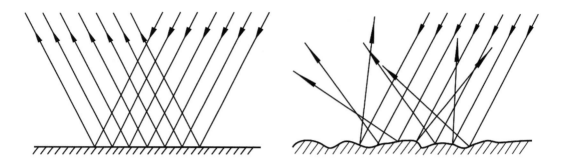

（2）透射。当光照射在透明物体或半透明物体上时，一部分光被吸收，一部分光被反射，还有一部分可以投射过去。如一块红色玻璃，是因为它透射出来了红光；一块蓝色半透明玻璃是因为它反射和透射出来了蓝光，而吸收了其他所有的光。

3. 物体色与光源色

前面讲过，物体色通常指的是在日光环境下的色彩，但是同一物体在不同光源色照射下会呈现出不同的色彩。如同样一张白纸，在黄光照射下呈黄色，在绿光照射下呈绿色，在红光照射下呈红色，就是因为光源色不同而显现出来的色彩也存在差异。同一件衣服在商场内的灯光环境中与商场外的日光环境中在色彩上有一定的差异，所以在商场挑选服装时也应该考虑这一点。

二、色彩的属性与分类

1. 色彩的三属性

色相、纯度、明度是色彩的三属性，也称色彩的三要素，是所有有彩色系色彩都具备的三个基本特性。

（1）色相（Hue）。色相，即色彩的相貌，它是有彩色系色彩的最大特征。色相是由光波的波长决定的，不同波长的光刺激人眼，产生不同的色彩感觉，从而形成不同色相的色彩。每一种色相的色彩都有一个相应的名称来区别于其他色相的色彩，如橘黄、朱红、普蓝、湖蓝、草绿、紫罗兰（图 2-4）。例如我们在购买盒装绘画颜料时，会发现盒盖上标有 12 色、18 色或 24 色，就是指里面含有多少种不同色相的颜料，当然黑色和白色除外，因为它们属于无色彩系（具体将在下面介绍），不具备色相的特征。

（2）明度（Value）。明度，即色彩的明亮程度或者说是深浅程度。前面讲到过光波的波长决定色彩的色相，而光波的振幅则决

◀ 图 2-4

不同色相的色彩

定了色彩的明度。振幅越宽，色彩越浅越明亮；振幅越窄，则色彩越深越灰暗。

色彩的明度差异在无彩色系和有彩色系中均有体现。无彩色系中色彩的明度变化是将黑色、白色作为两极，中间是由黑、白相混而成的不同深浅的灰色。黑色明度最低，白色明度最高，中间的灰色系列，越接近白色，明度愈高；越接近黑色，明度愈低（图2-5）。有彩色系中，任何色相的颜色混入不同比例的黑或白，其明度也会发生变化。图2-6为玫瑰红加黑或白而形成的明度变化。不同色相的颜色之间，即使纯度相同，其明度也会存在差异，在红、橙、黄、绿、蓝、紫等基本色中，黄色明度最高，紫色明度最低，橙、绿、红、蓝的明度位于黄色和紫色中间。此外，同一色彩受光源影响，明度也不一样，如同一种颜色的物体，在强光环境中的明度就比在弱光环境中的明度要高。

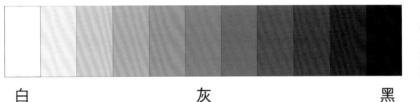

白　　　　　　　　　　灰　　　　　　　　　黑

◀ 图 2-5

无彩色系中色彩的明度变化

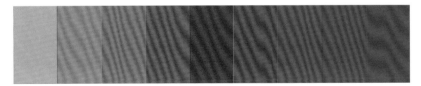

◀ 图 2-6

有彩色系中色彩的明度变化

（3）纯度（Chroma）。纯度，也称彩度、饱和度，是含有有色成分的多少，指色彩的纯净程度或鲜艳程度。如同一色相的两种红色，鲜艳的红色代表其含有红色成分的比例较大，混浊的红色则代表其含有红色成分的比例较小。任何一种颜色中加入黑、白、灰或其他色彩，其纯度均会下降，且加入的其他色越多，纯度越低，甚至越来越难以辨别它的原色相。在有彩色中掺入黑、白或灰时，

色相不变，纯度降低。图 2-7 是在柠檬黄中加入同种灰色，随着加入灰色分量的增加，纯度逐渐降低；在有彩色中掺入其他有彩色时，色相为两者混合而成的颜色，纯度也会降低。

◐ 图 2-7

柠檬黄的纯度变化

色相、明度、纯度三要素，是色彩设计中必须掌握的几个基本因素。我们在配色的过程中，往往先考虑使用哪些色相的色彩搭配在一起，然后根据需要决定各种色彩的纯度高低及使用面积的大小，同时也要推敲各种颜色的明度变化，以丰富层次感，只有这样才能达到和谐统一的配色效果。否则，画面将显得苍白无力。

2. 色彩的分类

宇宙中的色彩是数以万计，无穷无尽的，一般来说，可以把它们概括地分类成两大类：有彩色系和无彩色系。

有彩色系是指红、黄、蓝基本色，以及由它们每两种颜色相互调和而衍生成的无数种色彩，还包括各种色彩的不同明度和纯度的变化。每种有彩色都同时具备色相、明度和纯度三个基本特征，即每种色彩都有其相对应的色相、明度和纯度（图 2-8）。

无彩色系是指黑、白色，以及黑与白调和而成的无数种深浅不

◉ 图 2-8

24 色色环及其明度
和纯度变化

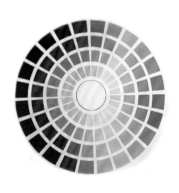

同的灰色，也称黑白系列。无彩色不存在色相和纯度的特征，只存在明度差异，黑色明度最低，白色明度最高，中间的灰色由深灰到浅灰，明度越来越高。无彩色虽然较为单调，但它在色彩设计中起着非常重要的作用，它可以改变有彩色的明度和纯度，使有彩色更加丰富多彩。

三、色彩的表示方法

在实际工作中为了更方便地运用色彩，明确色彩之间的关系和相互作用的规律，色彩学家们通过不断的总结分析，将色彩按照一定的规律和秩序排列起来从而形成了不同的色彩模型体系。

1. 牛顿色相环

牛顿色相环是较为早期的色彩科学表示方法，把太阳的七色色光概括为六色，并把它们头尾相接，变成六色色相环（图2-9）。牛顿色相环把三原色与三间色明确地区分开来，红、黄、蓝三原色是由一个正三角形的三个角所指处，而橙、绿、紫处于一个倒三角形的三个角所指处。三原色中任何一种原色都是其他两种原色之间色的补色。

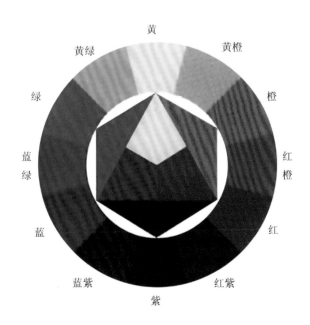

◀ 图2-9

牛顿色相环

2. 色立体标准系统及其构造原理

为了更全面、更科学、更直观地表达色彩概念及其构成规律，需要把色彩三要素按照一定的秩序标号，并排列到一个完整而严密

的色彩系统之中，这种色彩表示方法称为"色彩体系"。该体系的建立对于应用色彩的研究有着深远的理论意义及特定的时间价值。色彩学家将色谱的形式以三维的模型进行有效的展示，这就是立体化的色谱系统，简称色立体。

色立体是模仿地球构造形态设计的，借助于三维空间来表示色相、明度、纯度的关系。它借助于三维空间，采用围合直角坐标的方式，组成一个类似球体的立体模型（图2-10）。我们可以想象成一个地球仪模型，其中色彩的关系可以用这样的位置和结构来表示：球体顶端的"北极"为白色（W），球体底端的"南极"为黑色（B），连接球体的两极且贯串球心的中心轴由无彩系（白、灰、黑）组成，中心轴外的所有色域则属于有彩系，球体表面的"赤道线"上为色相的位置。在色立体的内部空间中，能够非常清楚地看到明度中心轴对其他色相和纯度所发生的作用。一种色相沿着色立体中心轴的走向，它的明度由低向高使得色相产生各种深浅不同的变化，同时，明度在纬向状态中可使纯度发生各种灰艳不同的变化。作为色彩模型的色立体，它为色彩系统的结构关系提供了最直观的视觉形象，对于人们掌握色彩原理，尤其是对色彩对比与调和规律的理解有很大帮助。现代色彩学中最具有代表性的色立体是奥斯特瓦德色立体和孟塞尔色立体。

● 图2-10

色立体

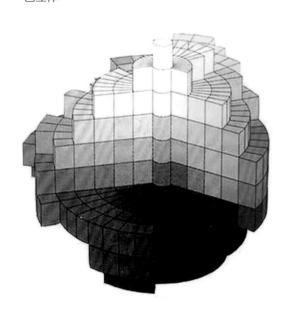

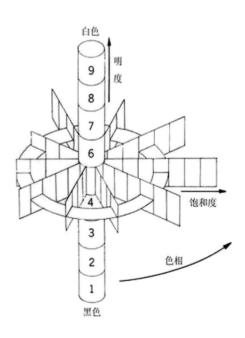

3. 奥斯特瓦德色立体

奥斯特瓦德（Ostwald，1853—1932）是德国著名的物理学家、化学家，他在1923年提出以自己名字命名的色立体模型——奥斯特瓦德体系，并因此获得诺贝尔化学奖。

奥斯特瓦德色立体由两个底面相贴的圆锥组成，两圆锥的顶点连线构成了色立体的明度轴。以垂直的明度轴作为轴，作等腰三角形旋转一周随即形成，其顶点为纯色，上端为明色，下端为暗色，位于三角形中间部分为含灰色（图2-11）。

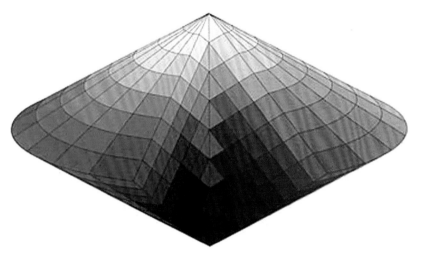

◀ 图 2-11

奥斯特瓦德色立体

奥斯特瓦德色立体的色相环由24色组成，色相环直径两端的色互为补色，其中8个主色分别是黄、橙、红、紫、青紫（群青）、青（绿蓝）、绿（海绿）、黄绿（叶绿），各主色再分三等份组成24色相环（图2-12）。将每片颜色组合在一起，形成一个陀螺状的色立体（图2-13）。

◀ 图 2-12

奥斯特瓦德24色相环

◀ 图 2-13

奥斯特瓦德立体教学模型

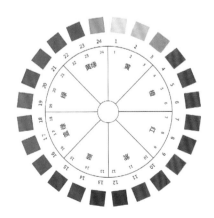

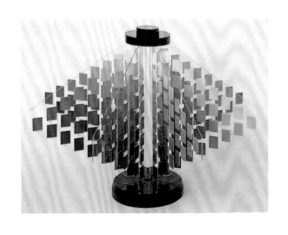

奥斯特瓦德认为："要使两种或两种以上的颜色相协调，就必须使它们在主要的因素方面相等。"奥斯特瓦德色立体正是从这一基本假设入手而形成的，把色相的一致或同等的纯度当作和谐法则的基础，这就意味着只要纯度相等，所有的色相就是调和的。

4. 孟塞尔色立体

孟塞尔（A. H. Munsell，1858—1918）是美国的一名色彩学家，长期从事美术教育工作。孟塞尔色立体是依据心理学并根据颜色的视觉与知觉特点制定出来的标色系统，它创建于 1915 年，最初用于辅助教学，一直沿用至今。

美国早在 1915 年就出版过《孟塞尔颜色图谱》，1929 年和 1943 年又分别经美国国家标准局和美国光学会修订出版了《孟塞尔颜色图册》。最新版本的颜色图册分别包括有光泽和无光泽的两套样品。有光泽色谱共包括 1450 块颜色，附有一套黑白的 37 块中性灰色；无光泽色谱有 1150 块颜色，附有 32 块中性灰色。孟塞尔色立体是一个开放的系统，并在使用过程中不断修正，逐渐成为当代色彩科学研究中比较完善的色彩模型。

孟氏色立体的中心轴无彩色系从白到黑分为 11 个等级，其色相环主要由 10 个色相组成：红（R）、黄（Y）、绿（G）、蓝（B）、紫（P）以及它们相互的间色黄红（YR）、绿黄（GY）、蓝绿（BG）、紫蓝（PB）、红紫（RP）（图 2-14）。为了做更细的划分，每个色相又分成 10 个等级。其标色方法是色相 / 明度 / 纯度（即 H/V/C），如 5R/5/16 表示色相为第 5 号红色，明度为 5，纯度为 16。在孟塞尔色空间中，垂直轴是明度，越往上明度越高，越往下明度越低；在每一个平面上，按照角度逐渐变化的是色相，每个圆周上都有赤、橙、黄、绿、青、蓝、紫等不同色相的变化；在每个半径上表现的是相同色相、相同明度下纯度的变化，越靠近中心轴饱和度越低，越靠近周边饱和度越高（图 2-15）。

四、色彩的混合

1. 加色混合

色光的混合就是加色混合，红、绿、蓝三种色光具有独立性，不能由其他色光混合而成，但三种色光可以按不同比例混合出自然界中所有的色彩，所以人们把红、绿、蓝定为色光的三原色。图

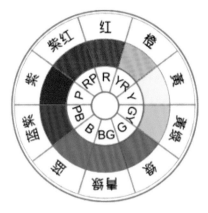

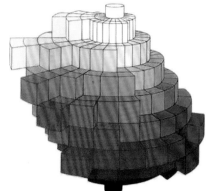

◀ 图 2-14

孟塞尔色相环

▲ 图 2-15

孟塞尔色立体

2-16 为加色混色图，可以得出其混色结果为：

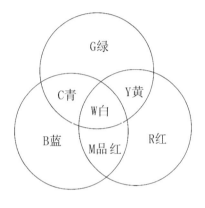

红光 + 绿光 = 黄光；

绿光 + 蓝光 = 青光；

蓝光 + 红光 = 品红光；

红光 + 绿光 + 蓝光 = 白光。

从图 2-16 中可以看出，每两种原色光相混得出的间色光都

◀ 图 2-16

加色混色图

比原色的明度要高，而且由三原色混合而成的白色明度更高，这就是加色混合的最大特征，色光的明度会随着色光混合量的增加而提高。

2. 减色混合

各种染料、颜料、涂料等色料的混合均属于减色混合，由于红（品红）、黄（柠檬黄）、青（湖蓝）三色不能由其他色调和出来，而它们则能根据比例的不同，调和出其他所有的色彩，故这三种色彩被称为原色，也称第一次色。品红、黄、青的英文分别是：Magenta，Yellow，Cyan，图 2-17 中都用第一个字母代替。三原色混色结果如下：

青 + 黄 = 绿；

品红 + 黄 = 红；

品红 + 青 = 蓝；

青 + 品红 + 黄 = 黑。

由两种原色混合而成的红、绿、蓝三色称为间色，也称第二次色，色料混合而成的间色正是

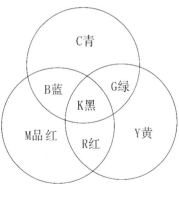

◀ 图 2-17

减色混色图

前面讲过的色光三原色，而色光的间色又恰好是色料的三原色。由三种原色调和而成的黑色为复色，亦称第三次色，此黑色只是理论上的，它实际上只是一种接近黑色的深黑灰色，这是因为色料的纯度不纯引起的。

颜料、染料、涂料等色料的混合，相当于光线的减少，两色混合之后得出的色彩，明亮度低于两色本来的明亮度，混合的颜色种类越多，吸收的光越多，反射的光越少，混合的色彩明度和纯度也就越低，所以称为减色混合。

3. 中性混合

中性混合是指两种或两种以上色点、小色块、色线等并置在一起，由于时间或空间的关系，色光在人眼中形成的混合，混合后色彩的明度是混合前色彩的平均明度。中性混合主要包括旋转混合和空间混合两种形式。

旋转混合是将几种不同的色彩涂在圆盘上，然后快速旋转，由于几种色彩先后快速地刺激人眼，人眼来不及反应，形成混色效果。图2-18中，将左边双色圆盘旋转即可形成右边的混色效果。

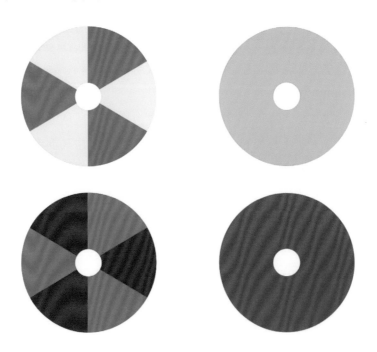

● 图2-18

旋转混合

空间混合是将各种小色点、色线或色块并置在一起，在一定的空间距离之外，在人眼视网膜上形成的混色效果。其特点是：近看色彩丰富多样，所表现的形象不突出；远看色彩整体统一，所表

现的形象轮廓清晰；而且色彩表现具有很强的闪烁感和光感（见图2-19）。法国印象派画家就是运用空间混合的原理创作出了很有代表性的点彩风格作品。

◀ 图 2-19

空间混合

第二节
色彩的生理理论

一、色彩的感觉器官——眼

人对自然界的认识，都源于人的感觉经验，包括眼的视觉、耳的听觉、鼻的嗅觉、舌的味觉和皮肤的触觉。在这五种感觉中，视觉最为关键，现代科学研究资料表明，一个视觉功能正常的人从外界接收的信息，80% 以上是由视觉器官输入大脑的。所以研究眼睛的生理构造、功能及其特性是十分必要的。

人的眼睛近似一个球状体，前后直径为 23 ~ 24mm，横向直径约为 20mm，通常称为眼球。眼球的各个生理构造部分具有不同的功能，承担着不同的视觉任务，共同形成一个复杂的视觉系统，如图 2-20 所示。

1. 角膜和巩膜

眼球壁的最外层是角膜和巩膜。角膜在眼球的最前端，约占整个眼球壁面积的 1/6，是一层折射率为 1.336 的透明薄膜，其作用

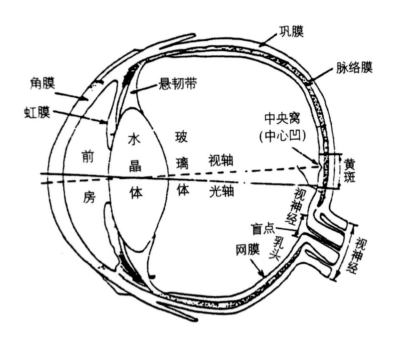

▶图2-20

眼的生理构造示意

是聚焦进入人眼内的光线，使光线折射并集中进入人眼。巩膜是一层位于最外层中、后部的白色而又坚韧的膜层，即眼睛的"眼白"部分，约占整个眼球壁面积的5/6，它起到保护眼球的作用。

2. 虹膜、脉络膜和睫状体

虹膜、脉络膜和睫状体组成了眼球壁的中间层。虹膜是位于角膜之后的环状膜层，它将角膜和晶状体之间的空隙分成两部分，即眼前房和眼后房。虹膜的内缘称为瞳孔，其作用好似照相机镜头上的光圈，它的大小可自动控制。虹膜可以收缩和伸展，使瞳孔大小随着光线强弱而变化，光弱时增大，光强时缩小，变化范围可在2～8mm之间。

睫状体在巩膜和角膜交界处的后方，由脉络膜增厚形成，它内含平滑肌，有支持晶状体位置和调节其曲率的功能。脉络膜的范围最广，紧贴巩膜的内侧，含丰富的黑色素细胞，可以吸收眼球内的杂散光线，保证光线只从瞳孔内进入眼睛，以清晰成像。

3. 视网膜

视网膜是眼球壁最里面的一层透明薄膜，贴在脉络膜的内表面。视网膜上分布有两种视觉细胞，根据它们的形状，称之为视杆细胞和视锥细胞。视杆细胞大约有12亿个，均匀地分布在整个视网膜上，其形状细长，对弱光线也极为敏感，能够分辨出物体的形状和运动状态，但是分辨不出物体的颜色。视锥细胞分布在视网膜

的中央窝，密度由中间向四周逐渐减少，到达锯齿缘处完全消失。视锥细胞呈锥形，能在强光下精细地接受外界的刺激，所以它具有分辨物体颜色和细节的功能。两种视觉细胞各司其职，一种感受物体的明暗关系，另一种感受物体的色彩关系，这样就形成了完整的物体影像。

4. 水晶体

水晶体又称晶状体，是一种有弹性的透明体，由睫状肌来控制。它如同一个凸透镜，当睫状肌绷紧时水晶体曲度变薄，反之当睫状肌放松时水晶体曲度变厚，从而起到自动调焦的作用，相当于相机的镜头，保证远近距离不同的物体在视网膜上有清晰的影像。倘若眼睛处于病态，水晶体的自动调焦功能就会失调，聚焦点会投落在视网膜壁较前或较后的地方，落在视网膜前面为近视眼，落在视网膜后面为远视眼。因此，近视或远视患者只有借助眼镜的调节才能保证视觉的清晰。

5. 玻璃体

玻璃体是位于水晶体后面的透明胶状体，内含星形细胞，外面为致密的纤维层。玻璃体与角膜、虹膜、房水和水晶体等共同组成一个接受光线的精密的人眼光学系统。

6. 黄斑和盲点

黄斑是视网膜中视觉最敏感的部位，是视杆细胞和视锥细胞最集中最丰富的地方，位置刚好在通过瞳孔视轴的方向，其颜色为黄色，所以被称为黄斑。如果我们看到的物体非常清楚，是影像刚好投射到黄斑上的原因。黄斑下面有个区域，虽然神经很集中，但由于没有感光细胞，也就没有感光能力，所以称为盲点。

人的眼睛可以比作一台相机，水晶体相当于相机的镜头，通过悬韧带的运动可以自动调节光圈，玻璃体相当于暗箱，视网膜相当于底片。当人眼受到光的刺激后，通过水晶体投射到视网膜上，视网膜上视觉细胞的兴奋与抑制反应又通过视神经传递到大脑的视觉中枢产生物像和色彩的感觉。

二、色彩的错视与幻觉

当人的感觉器官同时受到两种或两种以上因素刺激时，大脑皮层常常对外界刺激物的分析综合发生困难，就会造成错觉；若知

觉与过去的知识经验相互矛盾或思维推理等发生错误，就会产生幻觉。错觉有很多种，如视错觉、听错觉、嗅错觉、味错觉、肤错觉、运动错觉、时间错觉等，其中视错觉最为明显，它包括形错觉和色错觉两种。

形错觉主要表现为距离长短错视、面积大小错视和平行方向错视等。如图2-21中，两条线的长短距离实际相等，由于两端箭头方向不同的影响，看起来上面的线条比下面的线条短；在图2-22中，中间两个圆的大小实际上一样，但由于它们周围环境的不同而令人产生错觉，被大圆环绕的看起来比被小圆环绕的要小；在图2-23中，斜线实际上是一组完全平行的线，但由于不同方向短线的干扰，看起来并不平行了。

▶ 图2-21
距离长短错视

▲ 图2-22
面积大小错视

◀ 图2-23
平行方向错视

色错觉主要表现为视觉后像、同时对比错视、色彩的膨胀与收缩错视、色彩的前进与后退错视、色彩的易见度错视等，下面将一一进行阐述。

1. 视觉后像

当物体对视觉的刺激作用停止以后，人眼的色觉感应并不会立刻消失，其映像仍然暂时停留，这种现象叫做"视觉后像"，也称"视觉残像"。视觉后像是人眼在不同时间段内所观察与感受到的，其形成原理是因为神经兴奋所留下的痕迹而引起的，是眼睛连续注

视所致，因此又称为连续对比。视觉后像根据情况不同可分为正后像和负后像两类。

（1）正后像。正后像是指视觉神经兴奋尚未达到高峰，由于视觉惯性作用残留的后像，即在停止物体的视觉刺激后，视觉仍保留原有形色映像的状态。如节假日燃放烟花时，我们会在空中看到许多五彩缤纷、连续不断的亮线（图2-24），非常漂亮。实际上，烟火在任何时刻只是以一些亮点的形式存在，而我们看到的亮线是这些亮点在空中的运动轨迹，这就是视觉正后像现象。同样，动画片也是根据视觉正后像这一生理特性原理创作的，先把分解动作都制作完后，再将每秒24个静止画面连续放映，眼睛就可以感受到与生活中的运动节奏相仿的动感情境，具有栩栩如生的效果。

◀ 图 2-24

平行方向错视

（2）负后像。负后像是指视觉神经兴奋过度产生疲劳而引发的相反结果，即在停止物体的视觉刺激后，眼睛反应出与原有色彩互补的视觉现象。通常负后像的反应强度与注视物色的持续时间有关，注视时间越长，负后像的现象越突出。如在户外强光环境中待一段时间后，突然走进没有灯光的室内，你会发现眼前一片漆黑，这就是负后像现象。

2. 同时对比

同时对比是眼睛同时受到不同色彩刺激时，眼睛的正确辨色能力被干扰而形成的错视。同时对比时色彩感觉会发生相互排斥，使相邻的色彩改变或失去原来的某些属性，而带有相邻色的补色光。伊顿在《色彩艺术》一书中写道："连续对比与同时对比说明了人类的眼睛只有在互补关系建立时，才会满足和处于平衡。""视觉残像的现象和同时性的效果，两者都表明了一个值得注意的生理上的事实，即视力需要有相应的补色来对任何特定的色彩进行平衡，如果这种补色没有出现，视力还会自动地产生这种补色。"如我们在欣赏红底黑字的对联时，也会感觉到黑字有一点墨绿色，这是因为人眼在红色的刺激下，产生了与红色对应的补色绿色来获得生理与心理上的平衡。色彩同时对比的基本规律可以大致总结如下。

（1）亮色与暗色同时对比，亮色更亮，暗色更暗；艳色与灰色同时对比，艳色更艳，灰色更灰；冷色与暖色同时对比，冷色更冷，暖色更暖（图2-25）。

（2）不同色相的色彩同时对比时，都倾向于将对方往自己的补色方向推（图2-26）。

（3）补色同时对比时，由于对比作用强烈，各自都增添了补色光，色彩更加鲜艳饱和（图2-27）。

（4）同时对比效果，随着纯度增加而增加，同时以相邻交界的边缘部分最为明显。

（5）同时对比错视只在几个色彩相邻时才发生，并以一色包围另一色时效果最为显著（图2-28）。

�017 图2-25

色彩的亮暗、灰艳、冷暖对比

▶ 图2-26

不同色彩同时对比

◀图 2-27

补色同时对比

◢图 2-28

包围同时对比

3. 色彩的膨胀与收缩感

我们知道法国国旗是由红、白、蓝三色组成，而且旗子中的三条色彩条纹的宽度不是严格相等的，红：白：蓝的比例为35：33：37。据说最初设计时，国旗上的三条色带宽度完全相等，但当国旗升到空中后，人们感觉这三种颜色在国旗上所占的分量不相等，看上去白色的面积最大，红色的次之，蓝色的最小，于是设计者专门召集色彩专家进行分析研究，发现这种现象是由于色彩存在膨胀感与收缩感而引起的。因此，设计者又把三者的比例进行了调整，使得三种颜色看上去十分自然、匀称。

色彩的膨胀和收缩与波长有关：波长长的暖色具有扩散性；波长短的冷色具有收缩性（图 2-29）。此外，色彩的膨胀和收缩还与明度有关：明度高的色彩具有膨胀感；明度低的色彩具有收缩感。所以同一个人穿深色衣服比穿浅色衣服要显得瘦小一些。

◀图 2-29

色彩的膨胀和收缩

4. 色彩的前进与后退感

如果在距离人眼相同距离的水平线上放置大小、形状相同但颜色不同的小球，我们会发现红、橙、黄色等小球感觉在前进，而

蓝、紫等小球感觉好像在后退（图2-30），这就是色彩的前进与后退的规律，即波长长的色彩给人以前进感，波长短的色彩给人以后退感。近暖远冷的色彩透视和近大远小的形体透视共同构成了绘画的两条基本法则。

色彩的前进和后退还与色彩的属性及对比程度有关。鲜艳的色彩具有前进感，灰暗的色彩具有后退感；明度高的色彩具有前进感，明度低的色彩具有后退感；纯度高的色彩具有前进感，纯度低的色彩具有后退感；三属性对比强的色彩具有前进感，对比弱的色彩具有后退感。

5. 色彩的易见度

人眼辨别色彩的能力有一定限度，几种颜色组合在一起，如果色与色对比较强，眼睛很容易看清色彩，但如果色与色对比较弱，眼睛就很难辨清色彩，这种感受色彩的容易程度就称为易见度。

色彩的易见度与光线的强弱、色彩面积的大小有关：光线太弱，易见度差，光线太强，由于刺眼炫目，易见度也差；色彩面积大易见度大，色彩面积小易见度则小。

在光线和色彩面积相同的情况下，易见度取决于形色与背景色在色相、明度、纯度上的对比关系。日本色彩学家佐藤亘宏认为：

黑色背景上图形色易见顺序为白、黄、黄橙、黄绿、橙；

白色背景上图形色易见顺序为黑、红、紫、红紫、蓝；

红色背景上图形色易见顺序为白、黄、蓝、蓝绿、黄绿；

蓝色背景上图形色易见顺序为白、黄、黄橙、橙；

黄色背景上图形色易见顺序为黑、红、蓝、蓝紫、绿；

绿色背景上图形色易见顺序为白、黄、红、黑、黄橙；

紫色背景上图形色易见顺序为白、黄、黄绿、橙、黄橙；

灰色背景上图形色易见顺序为黄、黄绿、橙、紫、蓝紫（图2-31）。

总之，色相、明度、纯度对比强的色彩易见度高，反之易见度低。

◀ 图 2-31
色彩的易见度

第三节
色彩的心理理论

由于人们具有丰富的视觉经验，当色彩刺激视网膜时，人们会对它产生一种主观的心理反应，这种心理反应往往与色彩的联想密切相关。当我们看到某种色彩时，自然会联想到与之相关的一些具象物体或抽象感觉，见表 2-1。

表 2-1　色彩的联想

色彩	具象联想	抽象联想
◆红	太阳、火焰、红旗、苹果、辣椒、口红、红花、血等	温暖、热情、革命、热烈、吉祥、喜庆、危险等
◆橙	橘子、橙子、柿子、胡萝卜、灯光、霞光、救生衣、安全帽等	饱满、甜美、明亮、活泼、辉煌、华丽、成熟、愉快等
黄	香蕉、向日葵、柠檬、油菜花、黄金、鸡蛋、菊花等	光明、希望、财富、权利、骄傲、高贵等
◆绿	树、山、草、藤蔓、森林、军装等	生命、青春、健康、和平、永恒、新鲜、安静、清新、茂盛、希望等
◆蓝	天空、大海、湖泊等	稳重、冷静、理性、科技、博大、平静、冷淡等

色彩	具象联想	抽象联想
◆紫	葡萄、茄子、紫藤、紫甘蓝、花卉等	高贵、古朴、优雅、优美、消极、神秘、奢华、梦幻等
◆黑	黑夜、炭、墨、头发、礼服、皮鞋等	肃穆、阴森、黑暗、稳重、死亡、庄重、坚实等
◇白	雪、白纸、兔子、羽毛、白云、砂糖、婚纱、医生等	清洁、神圣、纯洁、纯真、洁净、朴素、卫生、恬静等
◆灰	鼠、尘、阴天天空、混凝土等	内涵、沉默、谦逊、柔和、细致、平稳、朴素、郁闷等

但是，对于同一色彩而言，人们会因为年龄、宗教信仰、生活阅历以及所生活的国家、地区、民族和社会环境等的不同，对其有着不同的理解与认识，并存在着不同的心理反应。

一、色彩心理与年龄的关系

婴儿在出生后一个月时就对色彩发生了感觉，随着年龄的增大、生理发育的成熟以及生活阅历和文化知识的丰富，人们对色彩的认识与理解能力逐渐提高，对色彩的喜好除了来自生活的联想外，还源于各种不同的因素。儿童喜欢鲜明的色彩，如红、黄、绿、蓝等，所以设计师在设计童装和玩具时，往往会选择比较鲜艳的色彩以赢得儿童的喜爱（图2-32、图2-33）。青年和中年人所钟爱的色彩多为明度和纯度适中的柔和色彩（图2-34）。对于老年人来说，往往会偏好于比较沉稳或能展示自己个性的色彩（图2-35）。一般来说，年龄愈成熟，人们所喜爱的颜色愈倾向稳重，即向深色、灰色、暗色调靠近。但是，部分青中年人有时会选

▽图2-32

童装

◁图2-33

婴儿玩具

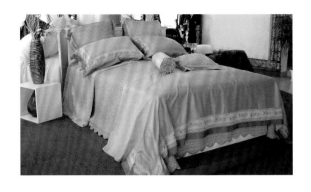

用明度、纯度较低的色彩，显得成熟稳重；有些中老年人偶尔也会大胆穿着明度和纯度都很高的鲜艳服装，显得精神焕发、更加年轻。

◗ 图 2-34

中年人钟爱的床上用品

◔ 图 2-35

老年人喜爱的床上用品

二、色彩心理与民族地域的关系

由于各国家、民族的社会、政治、经济、文化、科学、艺术、宗教信仰以及生活习惯等的差异，人们心里对色彩的理解与喜好也各不相同。表 2-2 为中国部分民族的喜好色与禁忌色，表 2-3 为一些国家的喜好色与禁忌色。

表 2-2　中国部分民族的喜好色与禁忌色

民族	喜好色	禁忌色
汉族	红、黄、绿	黑、白
蒙古族	橘黄、蓝、绿、紫红	黑、白
藏族	黑、白、红、橘黄、蓝、紫	淡黄、绿
苗族	青、深蓝、黑、褐	黄、白、朱红
维吾尔族	红、绿、粉红、玫瑰红、紫红、青、白	黄
朝鲜族	白、粉红、粉绿、淡黄	
满族	黄、紫、红、蓝	白
傣族	白、褐	
彝族	红、黄、蓝、黑	
黎族	红、褐、深蓝、黑	

表 2-3 一些国家的喜好色与禁忌色

国家	喜好色	禁忌色
日本	红、樱红、绿、灰色系、中间色系	黑、深黄
韩国	红、绿、黄	黑、灰
马来西亚	红、橙	黑、黄（王室专用）
巴基斯坦	金、银、翡翠绿	黄
新加坡	红、蓝、绿、红白相间、红金相间	黑、黄
土耳其	红、绿、白	黑
伊拉克	绿、深蓝	黄
印度	红、蓝、绿	黑、白、灰
法国	蓝、粉红	墨绿
德国	蓝、橙、黄	茶色、褐、紫粉红
丹麦	红、白、蓝	
荷兰	蓝、橙	
奥地利	绿	
挪威	红、蓝、绿	
瑞士	红、橙、黄、绿、蓝、白、红白相间	黑
爱尔兰	绿、鲜明色	红、白、蓝、橙
罗马尼亚	红、白、绿、黄	黑
意大利	砖红、黄、绿	紫
希腊	白、蓝、紫、黄、绿	黑
西班牙	红、黑	
英国	金、黄、银、白、红、青、绿等	
埃及	绿、白、橙等	蓝、深蓝
利比亚	绿	
贝宁	浅蓝	红、黑
乍得	粉红、黄、白	红、黑
摩洛哥	红、绿、黑	白
多哥	白、绿、紫	红、黄、黑
叙利亚	青蓝、红、绿	黄、黑紫与紫褐相间

国家	喜好色	禁忌色
埃塞俄比亚	鲜明色	黑
塞拉利昂	红	黑
马达加斯加	鲜明色	黑
加拿大	鲜明色	白
墨西哥	红、白、绿	
阿根廷	黄、绿、红	黑、紫、紫褐相间
哥伦比亚	红、蓝、黄	
秘鲁	红、黄、红紫	紫（除每年十月份宗教仪式时使用）

通过了解各个国家、民族不同的色彩偏爱与禁忌，有助于我们在设计时正确地运用色彩。但是这些喜好色与禁忌色并不是一成不变的，随着时代的发展与国际文化的交流，人们对色彩的认识与喜爱程度也会发生一定的变化，作为设计师，应该用与时俱进的眼光来看待问题。

三、色彩的共同心理

虽然由于种种原因，人们对色彩的心理情感大相径庭，但也有着许多共同的色彩心理感受，如色彩的冷暖感、轻重感、软硬感、前后感、华丽与朴素感、兴奋与沉静感、明快与忧郁感等。

（1）冷暖感

一般红、橙、黄等色能使人联想到光与火，有温暖的感觉；而蓝、绿色则能使人联想起大海与森林，给人以寒冷的感受；部分紫色、绿色属于中性色，介于冷色与暖色之间。

（2）轻重感

高明度的色彩，具有轻柔、漂浮感，如白色能使人马上联想到羽毛、雪花和蒲公英；低明度的色彩则给人以沉重、下坠的感受。

（3）软硬感

高明度、低纯度的色彩具有柔软感，如浅灰色；低明度、高纯度的色彩则有坚硬感，如深蓝色。

（4）前后感

通常暖色、强对比色（包括明度、纯度、色相对比）、高明度色、高纯度色都给人以前进感；而冷色、弱对比色、低明度色、低纯度色则给人以后退感。这也体现出了色彩透视的基本法则——近暖远冷。

（5）华丽与朴素感

多色相、高明度、纯度对比强的色彩较华丽；少色相、低明度、纯度对比弱的色彩较朴素。

（6）兴奋与沉静感

通常暖色系中的红、橙、黄等色给人以兴奋感；而青、蓝、紫等色则给人以沉静、平和感。

（7）明快与忧郁感

明度对比强、高纯度的色彩搭配具有清爽、明快感；明度对比弱、低纯度的色彩组合则具有混浊、郁闷感。

在艺术设计中，掌握了色彩设计的共同心理和不同人群的心理差异，就能有的放矢地对其进行搭配和组合，并取得好的艺术效果。

四、流行色

1. 流行色的概念

流行色是一个外来词，它的英文名称为 fashionable colour，即时髦的、时兴的色彩，或者说是合乎时代风尚的颜色。"流行色"从字面意思来理解为："流"一般指液体流动；"行"有行走、流通、传递之意；"流行"有传播盛行之意；"色"即为色彩、颜色。

时代的新潮流，现代科学的新成果，古代文化艺术的新发现都会在人们心里产生新奇的反应，而这种反应直接影响着色彩的流动性，因而可以说，流行色是随着时代潮流和社会倾向发展的必然产物。它具有社会发展的科学规律，存在于人类生活的各个角落，具有时代性、社会性、经济性、文化性、民族性、季节性和演变性，它是消费者行为的心理依据与生理依据。

流行色是在一定的时期和地区内，产品中特别受到消费者普遍欢迎的几种或几组色彩，成为风靡一时的主销色。这种现象普遍地存在于纺织、汽车、食品包装、室内软装和城市建设等方面。其中，反应最为敏感的、最典型的是纺织产品，包括服饰和家居等，

它们的流行色最引人注目，周期最为短暂，变化也最快。

2. 流行色的传播方式

流行色的发布是一个循环递进的过程，每一季度的流行色都会延续前一季的色彩趋势，并在此基础上增加新的流行色彩，从而循序渐进地传播下去。在法国巴黎，每年都有一批来自世界各地的流行色专家，他们代表着各流行色委员国的权威，并携带提案聚集于此，来共同商议关于下一年度每季的流行色提案。国际流行色协会除正式成员国以外，另外还有以观察者身份参加的组织，如国际羊毛局、国际棉业研究所、拜耳纤维集团、康太斯公司等。在此过程中，他们会调查研究消费者在上一季度中使用最为频繁的色彩，并找出哪些是较新出现的、有上升势头的色彩，以此来分析消费者的喜好，从而推断出在下一季度中，在政治、经济和社会形势影响下的流行色彩。最终，专家在充分讨论和分析的基础上，投票决定出下一季度的流行色，以此来引导下一季度的趋势。

从服装流行色的角度来看，通过国际流行色协会最先发布的流行色趋势由各个国家的流行色协会、国际时尚品牌以及时尚名流逐渐接收，之后国际时尚大牌以及时尚名流通过参加各种时装周和时尚活动的形式，在时尚中心城市开始传播当季的流行色彩。例如在巴黎、伦敦、纽约、米兰以及东京等几个比较具有影响力的中心城市的时装周中，国际一流的设计师们会通过举办品牌发布会而传播信息。其中巴黎具有绝对的权威性，它影响着广大设计师的设计理念和厂家生产，对人们的消费及购买具有一定的指导性。各个国家的流行色一般都会从发达的一线城市逐步往周边及下一级城市传播，直到比较偏远的地区也能够接收到流行色的信息为止。

对于消费者来说，网络、秀场、杂志等媒介都是了解当季流行色的重要渠道，尤其通过网络我们可以看到各个时装周的发布活动，以此获得更加全面的信息。

人们对于服装款式或许有不同的要求，而有时人们对国际流行色的接受度很高。实际上从审美角度来讲，部分国际色彩并不一定适用于本国的消费者。例如流行色——大地色，它作为一种暖色系色彩，能与皮肤偏冷色调的西方人产生互补的效果，进而起到修饰肤色的作用。而我们东方人的肤色偏黄，与大地色在色调里属于同一色系，当两种色彩过于相近时，东方人的肤色特点就不易突出

了，所以国内的设计师会根据中国人的特点以及民众接受力，对流行色进行再设计，从而成为街头的流行色彩。

3. 各国流行色主要发布机构

各国流行色都有自己的组织机构，如美国色彩协会、美国色彩营销集团（CMG）、美国潘通（Pantone）色彩公司、英国颜料染料委员会、英国在线时尚预测和潮流趋势分析服务提供商、日本流行色协会、中国流行色协会等。下面简要介绍在国际上影响较大的WGSN（Worth Global Style Network，前沿的消费趋势预测机构）、Pantone以及国内的中国流行色协会。

WGSN成立于1998年，专门为时装及时尚产业提供网上咨询收集、趋势分析以及新闻服务，主要目标客户是零售商、制造商、时装品牌等与流行色相关的行业。在预测方法上从专家定性预测到以现代预测学为基础的预测，形成了一套现代化的服装流行色预测理论。

Pantone是一家以专门开发和研究色彩而闻名全球的权威机构，提供印刷、数码、纺织、塑料、建筑等专业色彩服务。Pantone有自行开发的色彩体系，并有专业色卡，在服装领域分别是Pantone TCX（棉质色卡）和Pantone TPX（纸质色卡）。每年春夏和秋冬季度，Pantone都会发布色彩报告，分别评选男装、女装十大流行色（图2-36）。

◆ 图2-36

Pantone 2021
秋冬流行色

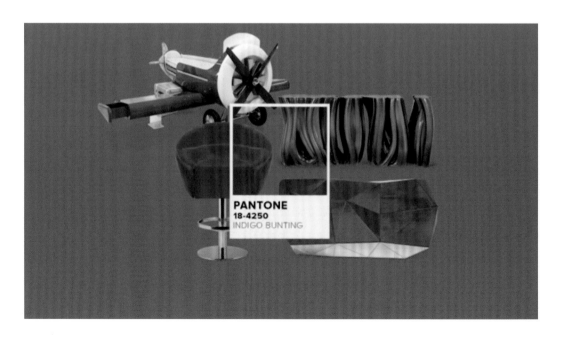

我国主要的流行色研究机构为 1982 年成立的中国流行色协会，1983 年代表中国加入国际流行色委员会，与国外多家色彩研究机构有合作，服务领域涉及纺织、服装、家具、装饰、工业产品、汽车、建筑与环境色彩等相关行业。

4. 流行色的意义

从经济及市场角度而言，流行色本身确实给产品带来了竞争力，服装如果采用了赏心悦目的流行色彩，便可能带来更大的经济效益。在国际市场上，同样规格与质地的服装，运用流行色彩的比过时色彩的价格可以相差数倍，这种现象使得大多设计师和企业厂商愈加重视流行色彩的作用。对于设计师而言，色彩是设计师进行设计的重要因素之一，而流行色可以促使设计师更加快速、准确地把握色彩的畅销程度。而对于紧跟潮流的时尚人群来讲，流行色的选择也成为增加自身时尚度的一种手段。

从流行色与人类自身关系而言，流行观念的产生，在某种程度上影响了人类的生活态度。人们这种追求流行色的特殊消费行为，是以生活态度、生活方式的改变为标志，以经济条件的变化为前提的。伴随着社会经济条件提高而形成的人们生活方式的改变，在人们的意识上、行为中才出现了流行观念及活动，反过来，流行观念的强化和普及又改变了人们的生活态度。

从设计与创造的角度而言，具有流行意识的商品色彩设计，是取得成功的重要捷径。当人们开始追求流行的时候，这意味着社会物质财富的富足，以及在生活中人们消费标准的改变，是人们精神境界进一步提高的表现，这意味着人们生存需要层次、范围的提高和扩展。形式、材料、色彩在设计中的目的都是为了满足人们物质与精神的需要，而消费者的接受程度也同样作为一种前提条件，这就要求设计能做到"适销对路"。例如对流行色最为敏感的服装行业在色彩流行与设计的关系上表现得非常密切，并持续形成了一种"以流行为设计先导"的必然趋势，所以如果服装设计师不具有相应的流行意识，便不能通过有效信息，紧跟潮流趋势，使得设计作品最终无法赢得市场。因此，服装设计师需要冷静地分析和研究色彩流行现象，有效地利用与引导流行趋势，自觉主动地接受和顺应流行规律，这是时代的要求，也是设计获得成功的重要途径。

第四节
案例拓展

一、茶包装色彩心理与年龄的关系

农夫山泉股份有限公司2016年推出茶π产品，品牌定位于"90后"和"00后"。同市面上众多茶饮料不同，它自成一派的插画风格，以及瓶装画面丰富的叙事性，都让它从类似产品中脱颖而出，成功抓住了消费者的眼球。设计师抓住了青年群体喜爱明度较高色彩的心理特征，在包装设计上采用较为鲜明的色彩，并将青年群体喜爱的插图形式作为视觉中心，与背景的白色产生强烈的视觉冲击力，吸引了许多年轻人的视线，给他们留下了深刻的品牌印象（图2-37）。

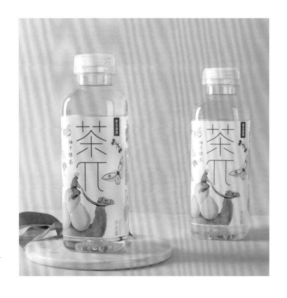

▶ 图2-37

茶π包装设计

又如图2-38所示的悦山茶叶包装设计，是一款定位高档的茶叶礼品包装设计。在生活中，中年人多将茶叶作为礼品，在过节拜访时馈赠给亲戚朋友。由于其丰富的生活经验以及相较于青年群体更多的文化积累，他们在产品的选择上也就更偏爱一些稳重且不张扬（明度和饱和度适中）的色彩，悦山茶叶包装设计在色彩上完全符合了这种心理特征。这款包装设计采用的色彩是偏古典的蓝色，点缀着深红色的祥云纹样，营造出传统古典的氛围，这符合成年人

怀旧的心理，同时表现出了这款包装的稳重感。中心图案由三撇中国画传统的墨色构成，浓淡的层次变化带给消费群体古香古色的心理感受。茶叶品种"正山小种"衬以鲜艳的红色起到了点睛之笔。此款包装整体体现了成熟稳重，富有文化内涵的传统中国文化精髓。

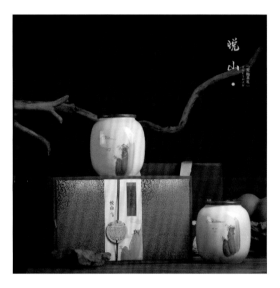

● 图 2-38

悦山茶叶包装设计

二、茶包装色彩与民族、地区的关系

各个民族和国家由于社会、政治、经济、文化、科学、艺术、教育、宗教信仰以及自然环境和传统生活习惯的不同，表现在气质、性格、兴趣、爱好等方面是不相同的，对色彩也会各有偏爱，而这些偏爱也会反映到茶包装的色彩设计上。

三研社茶叶是一个来自日本的茶叶品牌。基于日本传统美学、宗教和信仰，日本人大多偏爱文静、雅致的色彩。日本人也很喜欢喝茶，十分重视茶叶包装设计的构图与用色。所以该品牌包装设计依据尽量使用原生材质也是研发产品包装的基础原则，不做过度设计，同时通过材质变化和原生复古的色彩搭配，来演绎日本茶文化（图 2-39、图 2-40）。

中国的平坞石涧茶叶礼盒包装如图 2-41 所示。该包装设计视觉部分表现出了产地——东白山麓在四季交替下多样化的植被风貌，以及提取了在山林氤氲的水汽里呈现出的丰富色彩变化。色彩交融的朦胧感叠配着古籍山水图案，并将其构图进行分割，这样的手法是在模仿影像记录形式的片段后抓取的，目的是找出山林四季

▲图 2-39

日本三研社茶叶包装设计 1

▼图 2-40

日本三研社茶叶包装设计 2

▼图 2-41

平坞石涧茶叶礼盒

的精彩变化。由于石涧茶失传多年，又无完整的历史文献和资料，从人文历史角度考虑，设计师将文献记载与此茶相关内容的文字资料、东白山的地理坐标以及当地方言谚语"越谚"元素做提取采样，以白底黑字的表现形式穿插其间，抽象地表达出了人文韵味。中国茶文化的历史可以追溯到魏晋时期，在此茶叶包装的设计上，用色更偏向于结合传统色彩，以及对产地山水环境的颜色借鉴。

中国的茶叶包装发展到如今已有了更具创新性的飞跃，设计师们在结合传统纹样的同时，逐渐采用了一种更现代的设计形式，以适应消费者的审美需求。

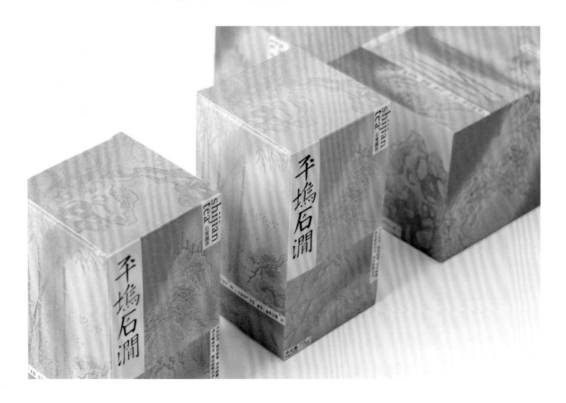

第三章

色彩的实践训练

色彩构成是一门理论与实践相结合的课程，只有在理论的基础上加强实践训练，才能很好地掌握色彩设计的规律、技巧与方法，因此，大量的课题实践训练是本课程的关键所在。

第一节
准备工作——调色

调色是实践训练的基础前期工作，需要由水粉颜料三原色调出24种纯色，为后面的系列课题做好准备，24种颜色调得是否准确直接影响到后面作业的效果，所以，调色一定要完成得相当出色。

一、材料准备

本书第一章已经介绍了色彩构成课程常用的工具与材料，调色时需要准备好水粉颜料三原色若干、刮刀1把、24格以上的空白调色盒1个、8开水彩纸或素描纸1张、8开白卡纸或黑卡纸1张、双面胶、美工刀、直尺、圆规、小水桶、抹布等材料和工具。

二、调色方法

1. 颜料摆放

调色前三原色在调色盒中的摆放位置很重要，三原色可以按图3-1放置（当然三原色位置可以任意对换），使得调出的24种颜色的走向成反"S"形，这样第一个颜色就可以与最后一个颜色连接起来，形成一条如图3-2所示的彩色链子，这盒能链接

⊙图3-1

三原色的摆放位置

▶图3-2

24色彩色链

起来的颜料能够给后面的课题训练提供极大方便，而不容易出现差错。

2. 调色步骤

（1）调出黄橙色带，即柠檬黄与玫瑰红之间的 7 种颜色（图 3-3），这是调色难度最大的一组色彩。

（2）调出蓝紫色带，即玫瑰红与湖蓝之间的 7 种颜色（图 3-4）。

（3）调出黄绿色带，即湖蓝与柠檬黄之间的 7 种颜色（图 3-5）。

（4）将调色盒中每相邻两种颜色之间的差距调整均匀（图 3-6）。

◉图 3-3

黄橙色带完成图

▽图 3-4

蓝紫色带完成图

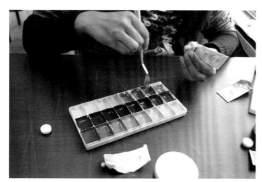
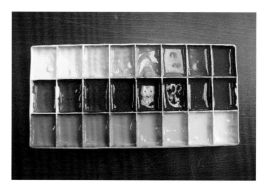

3. 注意事项

（1）在两种原色之间调出 7 种纯色，理论上只需按比例配置即可，但实际情况并非如此，因为三原色相调时，它们改变色相的程度不一样，玫瑰红对色相的改变能力最强，所以在添加玫瑰红时应该十分谨慎。

（2）色彩应按以上步骤逐组调出，因为同组颜色成分相同，只

◉图 3-5

黄绿色带完成图

◉图 3-6

24 色完成图

是各成分所占分量各异，所以同组色的几种颜色可以同时调好，而且不用清洗刮刀。

（3）每条色带包括两端的原色一共有9个颜色，调色时要将9个颜色之间的差距拉得均匀，当三条色带都完成时，要使24个颜色之间的差距保持均匀。

（4）因为调色是为后面的课题训练做准备，所以要保证调色盒中每种颜料的分量充足，否则，缺少颜料重新调色不但比较麻烦，而且同前面调出的色彩肯定不同。

三、色环制作

色环制作需要用两张8开纸：一张是吸水性较强的水彩纸、水粉纸或素描纸，用来制作涂有24色的色环（图3-7）；另一张是白卡纸或黑卡纸，用来刻出与图3-7相吻合的模板（图3-8）。然后贴上双面胶，将两张8开纸上下放置，对齐粘贴起来（图3-9），色环制作成功。

▼ 图3-7

下层色环

▶ 图3-8

上层模板

▼ 图3-9

色环完成图

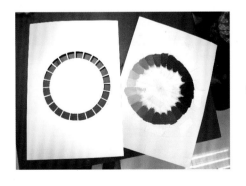
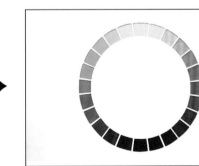

本节课题训练

1. 在 8 开纸上分别以 8cm、10cm 为半径作同心圆，并将圆面做 24 等分，然后依次填入 24 纯色制作成一个色环图。

要求：色相差均匀。

2. 将黑色与白色间调出 9 个明度等级，再任选一彩色加黑或白调出 9 个明度等级，最后选出两个明度相当的灰色和彩色做纯度渐变。

要求：在 8 开纸上布局，明度差、纯度差均匀。

本节课题训练示范如图 3-10、图 3-11 所示。

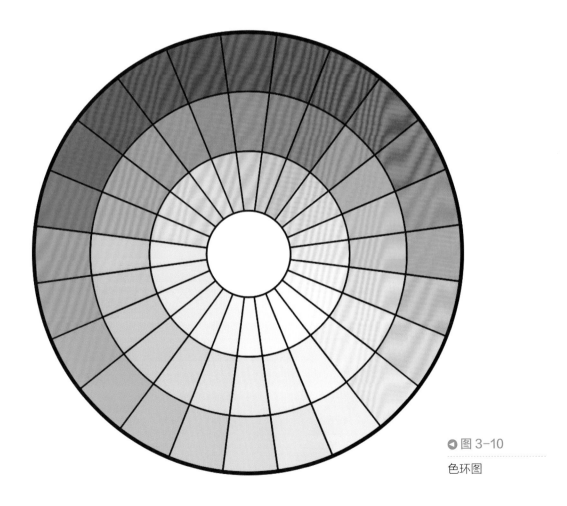

◀ 图 3-10

色环图

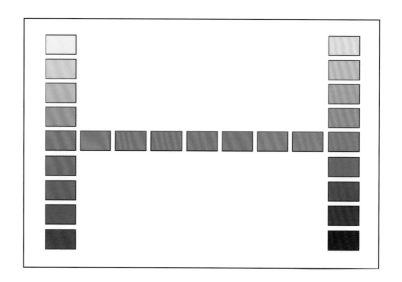

● 图 3-11

色彩的明度及纯度
渐变

第二节
色彩构成训练

　　色彩构成训练的主要内容有：色彩渐变构成，包括色相渐变构成、明度渐变构成、纯度渐变构成、冷暖渐变构成、综合渐变构成等；色彩对比构成，包括色相对比构成、明度对比构成、纯度对比构成、冷暖对比构成、面积对比构成、肌理对比构成；空间混合构成，包括色点、色线和色块等混合形式。

一、色彩渐变构成

　　所谓渐变，就是缓慢地、渐渐地变化，它是一个连续的过程，没有中断或跳跃的现象，节奏感强。色彩渐变是指一种色按照一定比例逐渐递增或递减有规律地转变到另一种色的连续过程。采用色彩渐变的手法可以突出画面的主体，色彩可以从视觉中心向四周逐渐减弱色相、明度、纯度的对比度。色彩渐变主要有以下几种形式：色相渐变、明度渐变、纯度渐变、冷暖渐变和综合渐变。

　　1. 色相渐变构成

　　色相渐变可将色相环上的色彩逐一按顺时针方向渐变，也可做逆时针方向渐变，如图3-12所示。

　　2. 明度渐变构成

　　明度渐变是在某种色彩中逐渐加黑或白，可以获得色彩由明—暗，或者由暗—明的形式感，如图3-13（a）所示。当然，明度渐变也包括无彩色中黑—灰—白的渐变过程，如图3-13（b）中的人

▶图3-12

色相渐变构成

▼图3-13

明度渐变构成

（a）

（b）

物脸部和头发部分。

3. 纯度渐变构成

纯度渐变是在某种彩色中逐渐加入同一种灰色，使色彩由艳—灰产生变化（图3-14）。为了保证纯度渐变的效果突出，我们一般选用明度比较高的纯色进行渐变，如柠檬黄、浅绿、湖蓝、橘黄等。

4. 冷暖渐变构成

冷暖渐变是在某种暖色中逐渐添加某种冷色，使之逐渐向冷色靠近的渐变过程（图3-15），或者反向构成，即在某种冷色中逐渐混入某种暖色也能获得冷暖渐变效果。

5. 综合渐变构成

综合渐变是指在一幅画面上同时使用色相渐变、明度渐变、纯度渐变等手法，如图3-16所示。综合渐变比单种渐变色彩更加多样、层次更加丰富。

◆图 3-14

纯度渐变构成

◆图 3-15

冷暖渐变构成

◆图 3-16

综合渐变构成

二、色彩对比构成

装饰图案的任何色彩都不是孤立存在的，都会呈现在一定的色彩氛围中，并与其他色彩形成不同程度的关系，对比就是其中之一。下面从色彩的三要素着手，重点阐述色彩的色相对比、明度对比、纯度对比、冷暖对比、面积对比、肌理对比等。

1. 色相对比构成

每件艺术设计作品，几乎都是由几种或几种以上色相的色彩搭配而成，有时也会与无彩色系的黑、白、灰组合，其目的是增强作品的色彩效果。

色相大致可以分强、中、弱三种程度的对比，也可以更具体

地分成同种色相对比、邻接色相对比、类似色相对比、中差色相对比、对比色相对比和互补色相对比。如图 3-17 所示，将圆面分成 24 等分，每等分为 15 度，然后制作成 24 色色相环。任选一种色彩 1，1 区域内（15 度以内）为同种色相对比，一般是同一色相的明度和纯度产生变化。色 1 与色 2 或色 1 与色 24 组合都是邻接色相对比，只不过一组是顺时针方向，另一组是逆时针方向，以下也是同样道理从两个方向来讲。色 1 与色 3、4 或色 1 与色 22、23 搭配属于类似色相对比。色 1 与色 5、6、7、8 或色 1 与色 18、19、20、21 的组合属于中差色相对比，此对比是搭配色彩时运用较多的方式，因为它易于把握最终效果。色 1 与色 9、10、11 或色 1 与色 15、16、17 是对比色相对比。最后是色 1 与其正对应的色 12、13、14 是互补色相对比，属于最强色相对比，运用起来难度较大，要善于缓冲其对比，避免过分刺激、生硬。图 3-18 是几种色相对比练习，从中可以感受到不同的艺术特点：图（a）为邻接色相对比，并借助明度和纯度的变化，具有柔和、统一的特点；图（b）为中差色相对比，具有和谐、明快的特点；图（c）为互补色相对比，具有鲜明、强烈的艺术特点。图 3-19 被分成了 5 个区域，选定蓝色为色 1，然后将蓝色的邻接色、类似色、中差色、对比色和互补色分别用在 5 个不同的区域内，可以获得不同的色彩对比效果。

◀ 图 3-17

色相对比示意

（a）邻接色相对比　　　　　（b）中差色相对比　　　　　（c）互补色相对比

● 图3-18

邻接、中差、互补
色相对比

● 图3-19

色相对比构成

2. 明度对比构成

　　明度对比是由于色彩的明暗、深浅差异所形成的对比。艺术设
计中仅有色相对比和纯度对比是不够的，明度对比往往能丰富画面

层次，增强所表现对象的体积感与空间感。

将无彩色系的黑、白两色按比例混合，或者任选一色，向两端分别加递增分量的白和黑，形成 9 个明度等级，也称为 9 个明度等级色标。如图 3-20 所示，9 级明度最高，1 级明度最低，这 9 个等级色标划分为以下三个明度基调。

低明度基调：1、2、3 级色标，其特点是深沉、厚重、郁闷、压抑。

中明度基调：4、5、6 级色标，其特点是明快、轻松、爽朗、稳定。

高明度基调：7、8、9 级色标，其特点是明亮、轻柔、淡雅、洁净。

根据明度等级色标距离的远近，明度对比出现强弱差异，大致上也分为三种对比调子。

长调对比：色彩明度间隔距离在 5 级以上，如 1 与 7，1 与 8，1 与 9 等。

中调对比：色彩明度间隔距离在 3 ～ 5 级之间，如 1 与 6，1 与 5 等。

短调对比：色彩明度间隔距离在 3 级以内，如 1 与 2，1 与 3，1 与 4 等。

艺术设计中，经常既要考虑明度基调，又要考虑明度对比的强弱。由高明度基调、中明度基调、低明度基调、长调对比、中调对比、短调对比六个因素进行不同的排列组合，可产生变化多样的配色方式（图 3-21），达到异彩纷呈的色彩效果（图 3-22）。

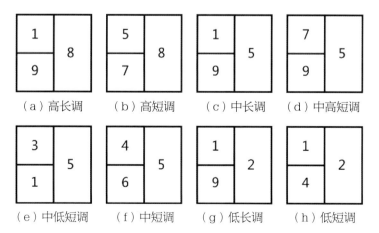

（a）高长调　　（b）高短调　　（c）中长调　　（d）中高短调

（e）中低短调　　（f）中短调　　（g）低长调　　（h）低短调

◀ 图 3-20
明度等级色标

◀ 图 3-21
明度对比的几种组合形式

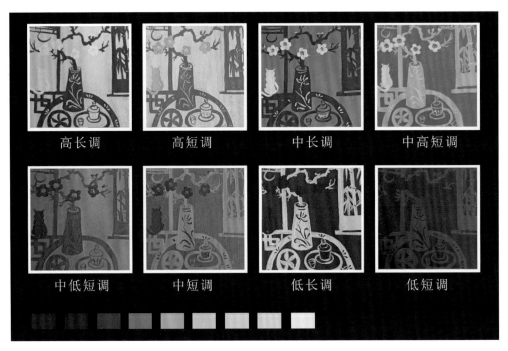

（a）

（b）

⬥ 图 3-22

明度对比构成

3. 纯度对比构成

纯度对比是由不同纯度的色彩所形成的对比，通俗地讲就是艳色与浊色之间的对比。前面我们说过在任何有彩色中加入无彩色黑、白、灰均可降低其纯度，此外，混合该色的互补色，也可以使其纯度下降。

纯度对比规律和明度对比基本相似，取一纯色与它等明度的灰色按递增份量相调和，共调出 10 个等级纯度色标，如图 3-23 所示。

高纯度基调　　　中纯度基调　　　低纯度基调

10　9　8　7　6　5　4　3　2　1

◖图 3-23

纯度对比等级色标

根据 10 种色彩的鲜艳程度，可以分成三个纯度基调。

高纯度基调：由 8、9、10 级色彩组成，具有艳丽、鲜明、强烈、高昂的感觉。

中纯度基调：由 4、5、6、7 级色彩组成，具有中庸、温和、稳定、雅致的感觉。

低纯度基调：由 1、2、3 级色彩组成，具有模糊、混浊、陈旧、消极的感觉。

纯度对比的强弱，取决于对比色彩的纯度差的大小，也可以分为以下三种情况。

纯度强对比：指对比色纯度间隔距离在 5 级以上，如 10 与 4，10 与 3，9 与 2 等。

纯度中对比：指对比色纯度间隔距离在 3 ~ 5 级，如 8 与 4，9 与 5，2 与 7 等。

纯度弱对比：指对比色纯度间隔距离在 3 级以内，如 10 与 8，5 与 7，2 与 4 等。

4. 冷暖对比构成

冷暖本来是人们触觉的反应，比如在火红的太阳下感觉到温暖、炙热；在湛蓝的大海边感觉到清凉、舒适。这种生活经验的积累，也会使人们在心理上对不同的色彩产生一定的冷暖条件反射，这种现象是由视觉转化而成的心理感受。

蒙塞尔色相环中把以下 10 个主要颜色划分为 6 个冷暖区：橙色为暖级；红、黄色为暖色；红紫、黄绿色为微暖色；紫、绿色微

冷色；蓝紫、蓝绿色为冷色；蓝色为冷级。当然冷暖色的划分不是绝对的，而是相对的，如红色相对于橙色来说偏冷，相对于紫色来说则偏暖。冷、暖色都有着各自的特点，约翰·伊顿描述冷色为透明、镇静、阴影、稀薄、冷清、空气感、远的、软的、轻的、潮湿的；暖色为不透明、刺激、阳光、稠密、热烈、土质感、近的、硬的、重的、干燥的。

在装饰艺术设计中，正确把握冷暖色的关系，对渲染艺术气氛作用很大，可根据需要先确定画面的整体色调，再用其他色调的色彩进行点缀，明度和纯度可用来适当调整对比的强弱，以丰富画面效果。运用冷暖色对比还可以表现空间的距离感。前面说过色彩透视的法则为近暖远冷，即暖色给人迫近、前进感，冷色给人疏远、后退感。

5. 面积对比构成

面积对比是由各种色彩所占面积大小所形成的对比。色彩在作品中都是以一定的面积和形状而存在的。若图案的造型因素不变，只改变色彩所占的面积大小，其艺术效果就会也随之发生变化，画面的整体色调也将受到影响，如图3-24所示。

歌德认为，色彩的力量由其明度和面积所决定。相同面积的两色，明度高的视觉冲击力强；反之，明度低的不容易引人注意。他把一个色环分成36等分，以面积的大小来表示色彩的力量比（图3-25）。从图中可以看出：相同力量的条件下，黄色明度最高，所占面积最小，占3个单位面积；紫色明度最低，所占面积最大，占9个单位面积，也就是说一块黄色与它三倍面积的紫色力量相当。

▼ 图 3-24
面积对比

◀ 图 3-25
色彩的力量比示意

其余的是橙色占 4 个单位面积；红、绿色各占 6 个单位面积；蓝色占 8 个单位面积。

两种明度、纯度相当的色彩并置一起，其对比的强弱程度会随着色彩面积大小的变化而变化。当两色面积相等时，对比最强；当一色面积增大，另一色面积减小时，对比也随之减弱；两色面积悬殊越大，对比越弱，大面积色起主导作用，小面积色成为点缀色或忽略不计。

6. 肌理对比构成

色彩的对比除了以上几种情形外，肌理的变化也能产生色彩对比，因为同样的色光投射在不同表面性质的物体上，所产生的视觉效果是不同的。当色光照射在表面光滑的物体上时，发生的是全反射，或称镜面反射，给人色彩艳丽、光彩夺目的感觉；当照射在表面粗糙的物体上，发生的则是漫反射，反射光的方向不集中，所以色彩在明度和纯度上都有所降低。

在色彩设计中，采用不同肌理的纸张拼贴，使用不同的绘画工具——笔和颜料（水粉、水彩、丙烯、油画颜料、染料等），运用不同的表现技法，都可以增加画面的肌理效果，使色彩变化更趋趣味性和装饰性（图 3-26）。

▼ 图 3-26

肌理对比

三、空间混合构成

1. 空间混合的概念

我们知道，两条平行直线，延伸至视觉可及的远处会合二为

一，这是形体的透视缩减现象；并置在一起的色块、色点或色线，在一定的视觉距离之处，同样也会合二为一，这就是色彩的空间混合。空间混合的形成必须具备两个条件：一是色块、色点、色线要密集并置，而且愈密集混色效果愈明显；二是必须在一定的视觉距离之外，距离越远混色效果越明显。

在绘画艺术中，"新印象派"就是运用了空间混合的原理，画家以小色点作画，并且多用纯色点直接点在画面上，使作品色调鲜明、层次丰富，所以也称为"点彩派"（图 3-27）。

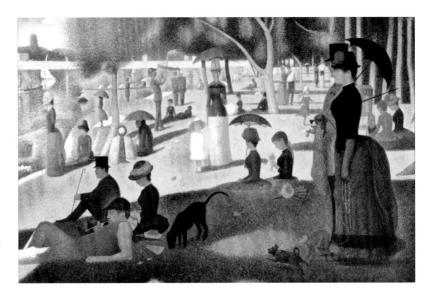

▶ 图 3-27

修拉作品《大碗岛的星期天下午》

2. 空间混合的特点

在艺术创作中，创作者一般借助调色板来进行调色，但色料的混合属于减色混合，两种颜色相调，得出的颜色在明度和纯度上都要减弱。而色彩的空间混合是把准备用来调色的几个颜色放在一起，并不实际调和，利用人的眼睛在一定空间距离之外进行混色，所以空间混合具有它独自的特点：

（1）近看色彩丰富，远看色调统一，不同的视觉距离混色效果有差异；

（2）画面具有颤动感，适合表现光感，若表现逆光效果的图片，闪烁感更强；

（3）少套颜色可以获得多彩的效果。

3. 空间混合的形式

空间混合通常有以下三种表现形式。

（1）采用色块的形式来表现：色块可以是规则的（图3-28），也可是不规则的（图3-29）。

（2）采用色线的形式来表现：画面上的色线最好有粗细、长短、虚实、曲直等方面的变化，如图3-30所示。

（3）采用色点的形式来表现：同幅画面中色点可规则也可不规则，色点要有大小、疏密、轻重等方面的变化，如图3-31所示。

⬥图3-28

空间混合构成（规则色块的形式）

⬥图3-29

空间混合构成（不规则色块的形式）

⬥图3-30

空间混合构成（色线的形式）

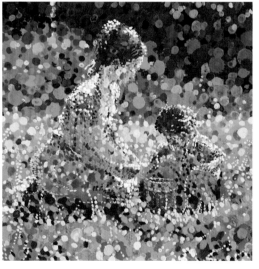

⬥图3-31

空间混合构成（色点的形式）

本节课题训练

1. 完成色相渐变构成作品一幅

要求：图形设计富有创意，图形块面分割合理，色相差均匀。

规格：15cm×15cm。

2. 完成明度渐变构成作品一幅

要求：图形设计富有创意，图形块面分割合理，明度差均匀。

规格：15cm×15cm。

3. 完成纯度渐变构成作品一幅

要求：图形设计富有创意，图形块面分割合理，纯度差均匀。

规格：15cm×15cm。

4. 完成冷暖渐变构成作品一幅

要求：图形设计富有创意，图形块面分割合理，色相差均匀。

规格：15cm×15cm。

5. 完成综合渐变构成作品一幅

要求：图片块面分割形式多样，疏密、大小、粗细富有变化；将色相渐变、明度渐变和纯度渐变灵活穿插运用在整幅图案之中；色相差、明度差、纯度差均匀。

规格：20cm×20cm。

6. 完成色相对比构成作品一幅

要求：将整幅图案规则或不规则分割成5大块，首先选定一个颜色为1号色，然后在每个块面中分别运用邻接色相对比、类似色相对比、中差色相对比、对比色相对比、互补色相对比，并比较其艺术效果。

规格：20cm×25cm。

7. 完成明度对比构成作品一幅

要求：将一图案规则或不规则地分成8个部分，然后任选一色分别混合黑或白制作成9个等级明度色标，运用低、中、高基调和短、中、长调6个因素组合，构成8种不同明度对比的调子，分别应用在图案的8个不同部分中，以比较不同明度对比的艺术效果。

规格：22cm×30cm。

8. 完成纯度对比构成作品一幅

要求：将设计好的图案规则或不规则地划分成 3 个区域，然后任选一种纯色，逐渐加入递增份量的同一种灰色，调出 10 个纯度等级，在图案的 3 个区域分别使用纯度强对比、纯度中对比和纯度弱对比，并比较其色彩效果。

规格：20cm×25cm。

9. 面积对比构成训练

要求：设计一幅彩色图案，然后仅将图形拷贝一份，在上面使用前面图案的相同色彩，但改变色彩的面积比例，最后比较前后两幅图案的色彩感觉。

规格：在 8 开纸上布局，尺寸自定。

10. 肌理对比构成训练

要求：将同一幅图案用色彩表现出 4 种不同的肌理感觉，并比较 4 幅图案的色彩效果。

规格：12cm×12cm。

11. 完成空间混合构成作品一幅

要求：任选一幅彩色图片（逆光效果图片更佳），运用色块、色线或色点的形式空间混合出来。

规格：图片资料尺寸为 10cm×10cm；作品尺寸为 20cm×20cm。

本节课题训练示范如图 3-32 ～图 3-44 所示。

◀ 图 3-32

（a）　　　　　　　　　　　　　　（b）

▶图 3-32

色相渐变构成
学生优秀作品

（ c ）　　　　　　　　　　　　（ d ）

（ a ）　　　　　　　　　　　　（ b ）

▶图 3-33

明度渐变构成
学生优秀作品

（ c ）　　　　　　　　　　　　（ d ）

（a）　　　　　　　　　（b）

（c）　　　　　　　　　（d）

◔ 图3-34

纯度渐变构成
学生优秀作品

（a）　　　　　　　　　（b）

◔ 图3-35

（c）

（d）

（e）

（f）

（g）

（h）

（i）

（j）

（k）

（l）

（m）

（n）

◀ 图3-35

（o）　　　　　　　　　　　　　（p）

（q）　　　　　　　　　　　　　（r）

（s）　　　　　　　　　　　　　（t）

（a）

（b）　　　　　　　　　　　　（c）

⬥ 图3-36

（d） （e）

△ 图3-36

不规则块面
分割色相对
比构成学生
优秀作品

（f） （g）

邻接色相对比　　类似色相对比　　中差色相对比　　对比色相对比　　互补色相对比

（a）

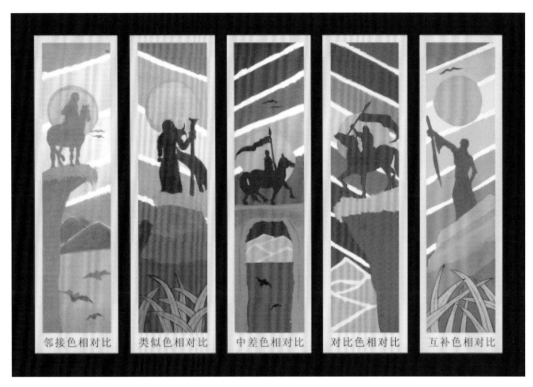

邻接色相对比　　类似色相对比　　中差色相对比　　对比色相对比　　互补色相对比

（b）

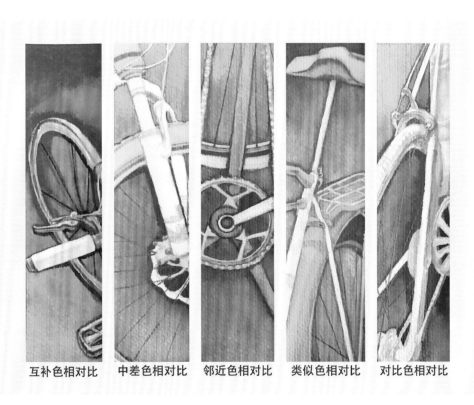

互补色相对比　　中差色相对比　　邻近色相对比　　类似色相对比　　对比色相对比

（c）

⭐ 图3-37

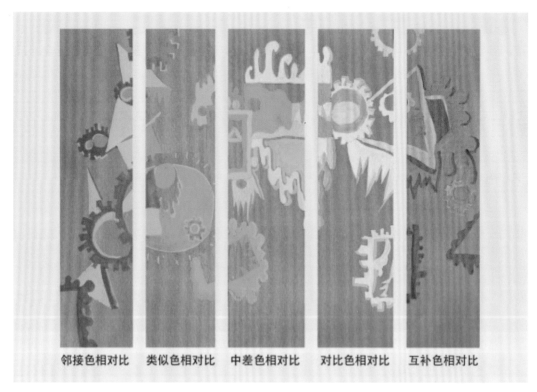

邻接色相对比　　类似色相对比　　中差色相对比　　对比色相对比　　互补色相对比

（d）

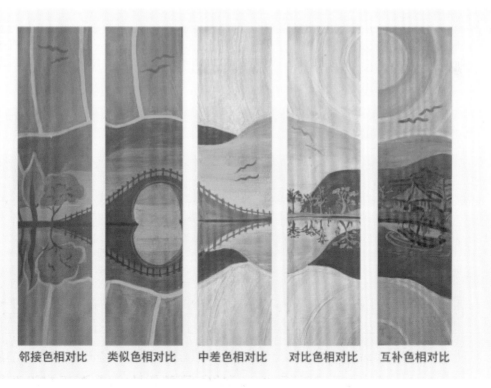

邻接色相对比　　类似色相对比　　中差色相对比　　对比色相对比　　互补色相对比

（e）

（f）

⬤图 3-37

规则块面分割色相
对比构成学生优秀
作品

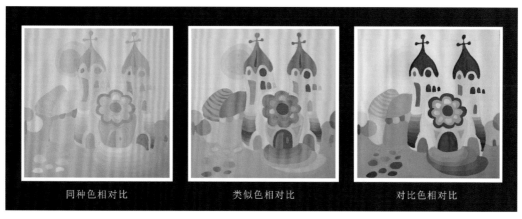

| 同种色相对比 | 类似色相对比 | 对比色相对比 |

（a）

⬤图 3-38

同种色相对比

同种色相对比

类似色相对比

类似色相对比

对比色相对比

（b）

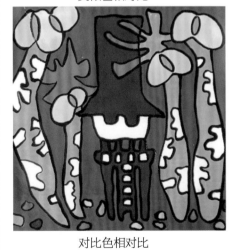

对比色相对比

（c）

⬙ 图3-38

同种、类似、对比色相对比构成学生优秀作品

邻接色相对比

中差色相对比

互补色相对比

（a）

邻接色相对比

中差色相对比

互补色相对比

（b）

⬥ 图 3-39

邻接、中差、互补色相对比构成学生优秀作品

（a）

（b）

（c）

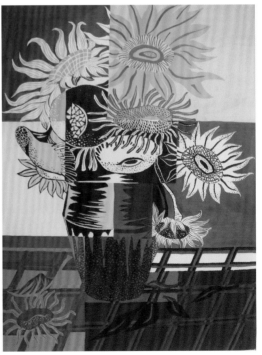

（d）

（e）　　　　　　　　　　　　　　（f）

⚠ 图 3-40

不规则块面分割明度对比构成学生优秀作品

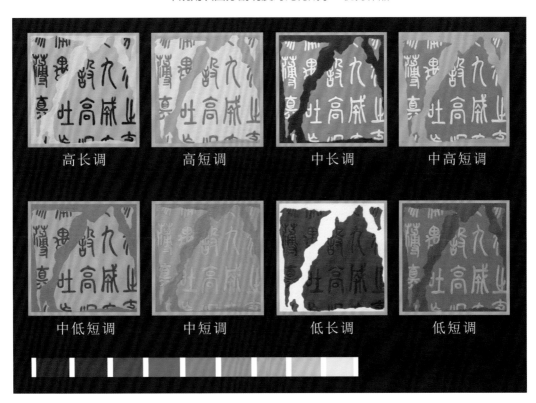

（a）

⚠ 图 3-41

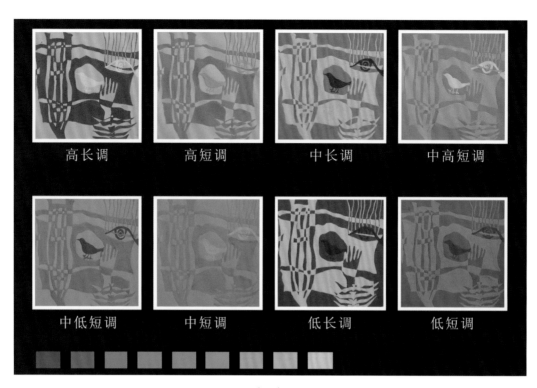

高长调　　　　高短调　　　　中长调　　　　中高短调

中低短调　　　　中短调　　　　低长调　　　　低短调

（b）

⬥ 图3-41

规则块面分割明度对比构成学生优秀作品

（a）

（b）

（c）

⬥图 3-42

（d）

（e）

（f）

（g）

⏶ 图3-42

（h）

（i）

（j）

⬥ 图 3-42

色块空间混合构成学生优秀作品

（a）

（b）

（c）

（d）

▲图3-43

（e）

（f）

（g）

（h）

▲图3-43

（i）

（j）

⬥ 图 3-43

色线空间混合构成学生优秀作品

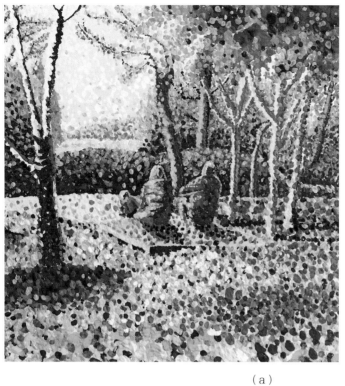

（a）

（b）

⚫ 图3-44

（c）

（d）

（e）

（f）

⚠图3-44

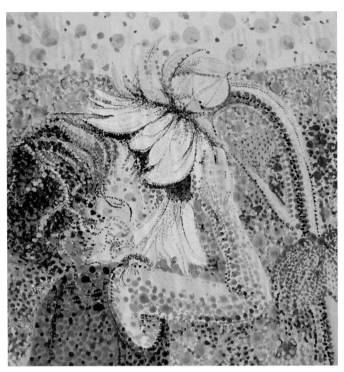

（g）

⬥图 3-44

色点空间混合构成学生优秀作品

第三节
色彩调和训练

　　任何色彩组合在一起，都会在明度、纯度、色相、冷暖等方面存在差异，形成不同程度的对比，有了对比，就必然要对其进行调和，直到色彩搭配和谐为止。色彩对比过分强烈，容易使人情绪激动、烦躁不安，产生视觉疲劳。相反，如果色彩对比过分暧昧，则会使人觉得平淡、乏味，没有精神，同样也会引起视觉疲劳。为了使色彩对比和谐，给人舒适感，通常可以采取以下几种调和方法，来缓和对比的过强或过弱。

一、隔离调和法

　　所谓"隔离"，就是隔开、分开的意思。如果画面中几种色彩之间的反差太大或太小，通常可以采用隔离法来弥补，如选择黑、白、

灰和金、银等色来勾边，将色块与色块之间进行隔断，以降低或增强对比，营造明朗、清新、优雅、舒适的装饰效果。当然，隔离色的选择也十分重要，一般在浅色画面上采用较深的色彩来分离，在深色画面上则采用较浅的颜色来分离。图3-45就是利用无彩色黑色进行隔离，对对比太弱和太强的色彩组合都起到了很好的调和作用。

（a）　　　　　　　　　　　（b）

◀图3-45

隔离调和法

二、面积调和法

面积调和法是通过改变对比强烈的色彩所占面积大小来达到调和的一种方法。具体做法是将某一色彩的面积有意识地扩大，使它成为画面的主体色，同时将与它对比过强，感觉不太协调的色彩面积缩小，使其成为画面的点缀色。尤其是在互为补色的强对比构成中，通过面积大小悬殊的对比，更能体现出此种调和方法的效果。如在图3-46的整幅图案中，紫色占据了绝对面积，起到主导色调的地位，而与紫色互补的黄色所占面积很小，处于从属地位，在画面中只是点缀色，所以尽管两色互补，画面色彩依然比较协调。

◀图3-46

面积调和法

三、三属性调和法

有彩色都有色相、明度、纯度三属性，通过改变色彩的

一个或几个属性，可以达到色彩协调统一的效果。如图 3-47（a）中，蓝色和黄色搭配，色相冲突较大，二者是对比色，很难取得和谐感，但如果降低它们的纯度，或改变它们的明度，就能如愿以偿，达到既对比又和谐的配色效果。再如图 3-47（b）中的蓝色和紫色，两色色相距离不大，组合在一起给人模糊不清、乏味无力的感觉，很难突出所要表现的对象，我们可以通过提高它们的纯度、拉大明度差距等办法来进行补救，使画面色彩取得调和。

▶ 图 3-47
三属性调和法

（a）　　　　　　　　　　　　　（b）

本节课题训练

1. 隔离调和法训练

要求：设计两幅图案，一幅选用邻接色彩配色，另一幅选用互补色彩配色，然后运用隔离法，使画面色彩趋向和谐。

规格：12cm×12cm。

2. 面积调和法训练

要求：设计一幅图案，选用对比色或互补色配色，有意制造不和谐的色彩效果，然后采用面积法将色彩在画面中所占的面积大小

放大或缩小，以取得和谐的色彩效果。

规格：12cm×12cm。

3．三属性调和法训练

要求：设计两幅图案，一幅色彩对比强烈，另一幅色彩对比很弱，然后变化画面中色彩的明度与纯度，以获得明快而又和谐的色彩效果。

规格：12cm×12cm。

本节课题训练示范如图 3–48 ～图 3–50 所示。

◀图 3–48

（a）

（b）

（c）

（d）

（a）

◀ 图 3-49

（b）

○ 图3-49

面积调和学
生优秀作品

（ c ）

（ a ）

◎ 图3-50

三属性调
和学生优
秀作品

（ b ）

第四节
色彩创意训练

　　很多时候色彩的创意不是凭空想象而来的，而是从其他素材和事物中找到灵感，吸取营养，将其中的色彩进行提炼、概括和分析，然后应用于设计作品之中。

　　色彩灵感创意时，先要读懂图片资料，将资料中的主要色彩和色彩倾向归纳提炼出来，然后分析各颜色在画面上所占的大致比例，最后将分析所得的色彩及比例关系运用到设计图稿中。

一、对自然色彩的感悟

　　自然界是一个色彩宝库，从春夏秋冬到晨午暮夜，从江河湖海到田园山川，从花草树木到瓜果蔬菜，从飞禽走兽到花鸟虫鱼，从微观的矿物到浩瀚的宇宙等，无不展示着变幻无穷和迷人的色彩，正是自然界这些丰富的色彩给了我们无限的灵感启迪，成为我们取之不尽、用之不竭的配色源泉。只要我们不断对自然色彩加以提炼、概括和总结，装饰艺术的色彩搭配将是无穷无尽的。图3-51中图案的色彩都来源于对自然风景色彩的归纳和提炼，有山石溪流、海底世界、花卉植物等，显示了大自然色彩的神奇。

◀ 图3-51

（a）

（b）

（c）

○图 3-51

对自然色彩的感悟

（d）

二、对传统、民间艺术色彩的借鉴

悠久的人类文明创造了灿烂的艺术与文化，古人们创造的原始彩陶、殷商青铜器、汉代漆器和画像砖、唐代丝绸和三彩、宋明瓷器、清代织绣等文化瑰宝都有着自己典型的艺术风格，其独特的色彩形式都启迪着当代设计师的心灵（图 3-52）。

我国是一个由 56 个民族组成的国家，民族文化博大而精深，历来被世人所瞩目，民间艺术又是中华民族文化的一个重要组成因

�○图 3-52

对传统艺术色彩的
借鉴

素，它是由各民族、各地区劳动人民自己创造，寄托着人们美好的生活愿望，具有浓厚地方色彩的艺术样式。我国的民间艺术种类繁多，如各民族各地区的服装、配饰、蜡染、扎染、织锦、刺绣、泥玩、皮影、风筝、剪纸、面人、年画等，千姿百态、异彩纷呈，具有浓郁的生活气息，给人以朴实、醇厚之感，其色彩大多对比强烈，明亮鲜艳，体现出一种热烈、质朴、真挚、豪放的情怀，值得我们去研究和借鉴，也激发了我们的艺术创作灵感（图3-53）。

（a）

▶ 图3-53

对民间艺术色彩的借鉴

（b）

三、对音乐、诗歌等文学描写的联想

文学中有一种修辞手法叫通感，也叫移觉，指人们日常生活中视觉、听觉、触觉、嗅觉、味觉等多种感觉往往可以有彼此交错相通的心理经验。的确，有些音乐和诗歌让人听了之后有一种身临其境的感觉，美丽的风景会立刻呈现在脑海中，擅长绘画的人甚至可以拿起笔来做视觉上的表现。当你听到优雅柔和的古曲"春江花月夜"，读到白居易《忆江南》中的"日出江花红胜火，春来江水绿如蓝"的名句时，一定会浮想联翩，尤其是诗、曲中对风景、色彩的描绘，更会令你心驰神往，产生创作的欲望和激情。图3-54是由诗句"一道残阳铺水中，半江瑟瑟半江红"联想而来，表现了夕阳西下的美好意境。图3-55是从摇滚乐中得到的启示，表现了摇滚音乐强烈的节奏和动感。

◢ 图 3-54

对诗句的联想

◣ 图 3-55

对摇滚音乐的联想

四、对绘画、建筑、影视等其他艺术色彩的吸收

艺术设计是艺术的一大门类，其风格和色彩也时常会受到其他艺术如绘画（包括中国画、西洋画、书法等）、建筑（现代建筑、古典建筑）和影视等艺术的影响。艺术是相通的，设计艺术的色彩设计与创作可以从其他艺术门类中获得启发，吸取更多的营养。图3-56是对中国画色彩的吸收，同时表现手法也仿效中国画，表现出了中国画设色的特点。图3-57是通过对书法的理解，运用书法中某些元素而进行的创作，底纹采用枯笔手法，具有很强的肌理效果。图3-58的色彩来自西方建筑，并对原始色彩所占面

积大小重新做了调整，加强了色彩的对比，使整幅图案更富有装饰性。

▶ 图 3-56
对中国画色彩的吸收

▶ 图 3-57
对书法色彩的吸收

◀ 图3-58

对建筑艺术色彩的吸收

本节课题训练

1. 完成色彩启示与创意设计作品一幅（色彩的创作灵感来源于自然界）

要求：先对自然风景图片中的色彩进行归纳、提炼，然后运用在自己的创作作品中，图形设计要富有创意。

规格：20cm×20cm。

2. 完成色彩启示与创意设计作品一幅（色彩的创作灵感来源于传统艺术或民间艺术）

要求：先对传统艺术或民间艺术图片资料中的色彩进行归纳、提炼，然后运用在自己的创作作品中，图形设计要富有创意。

规格：20cm×20cm。

3. 完成色彩启示与创意设计作品一幅（色彩的创作灵感来源于美妙的音乐或诗词等文学描写）

要求：先对音乐或诗词中的情景进行联想，然后借助色彩与图形相结合的形式把其中的意境表现出来。

规格：20cm×20cm。

4. 完成色彩启示与创意设计作品一幅（色彩的创作灵感来源于绘画、建筑、影视等艺术门类）

要求：先对绘画、建筑、影视资料中的色彩进行归纳、提炼，然后运用在自己的创作作品中，图形设计要富有创意。

规格：20cm×20cm。

本节课题训练示范如图 3–59 ～图 3–66 所示。

（a）

（ b ）

（ c ）

⬥ 图 3-59

（d）

（e）

（f）

（g）

● 图 3-59

（h）

（i）

⬣ 图 3-59

自然色彩启示与创意设计学生优秀作品

（a）

（b）

▲ 图3-60

（c）

（d）

⚠️ 图3-60

传统艺术色彩启示与创意设计学生优秀作品

（a）

（b）

⚠ 图 3-61

（c）

（d）

🔺 图3-61

民间艺术色彩启示与创意设计学生优秀作品

（a）来自《荷塘月色》的联想与创意

（b）来自《面朝大海　春暖花开》的联想与创意

（c）来自《欢乐颂》的联想与创意

（d）来自《水中小鱼》的联想与创意

⬥ 图 3-62

文学描写联想与创意设计学生优秀作品

（a）对《夏天的风》的联想与创意

（b）对《蓝色多瑙河》的联想与创意

（c）对《梦的点滴》的联想与创意

（d）对《蒲公英的梦想》的联想与创意

（e）对《开天窗》的联想与创意

🔺图3-63

音乐联想与创意设计学生优秀作品

（a）

（b）

⬥图3-64

（ c ）

（ d ）

⬥ 图3-64

绘画艺术色彩启示与创意设计学生优秀作品

（a）

（b）

● 图3-65

（c）

（d）

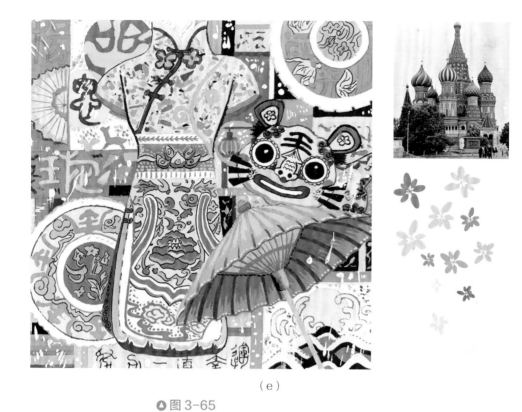

（e）

▲图 3-65

建筑艺术色彩启示与创意设计学生优秀作品

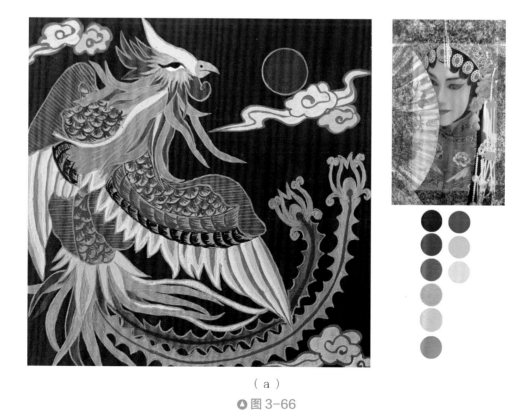

（a）

▲图 3-66

（b）

（c）

（d）

▲图 3-66

影视等艺术色彩启示与创意设计学生优秀作品

第五节
案例拓展

　　中国传统艺术与民间美术的色彩特点主要是包含了色彩的象征意义与文化特征。自古以来中国人便极为偏爱红色，不论是过年时常见的红灯笼、红色春联，还是结婚装饰的红色纱幔，红色都充满着人们的装饰情结。如今"中国红"依然久盛不衰，如红色国旗、红色中国结、红色唐装、红色日历等，在日常生活中随处可见耀眼的红。这也许是因为红色与民众的认知、社交以及人生观念有着密切的关系，同时具有吉祥如意的寓意。

　　2008 年北京奥运会火炬的创意灵感就是来自这一抹红色。源于汉代的漆红色在火炬上的运用使之明显区别于往届奥运会火炬设计，

红银对比的色彩产生醒目的视觉效果，有利于各种形式的媒体传播。

在现代视觉传达的设计中，著名包装设计大师陈幼坚的作品是与中国传统色彩相结合的设计典范。以他设计的茶叶罐作品为例，在色彩设计上就结合了中国传统色彩中的红、黄两色，并将二者点缀在黑色茶罐的中心，使得整体效果彰显了浓厚的中国特色，堪称中国包装设计的艺术品典范，也让消费者体会到了文人品茗的气质风度（图3-67）。

▶图3-67

陈幼坚包装设计作品

又如中国独立设计师品牌FLONAKED携手故宫宫廷文化在上海时装周发布"FLOBIDDEN CITY"2022春夏系列，对中国传统元素进行了积极探索。通过一系列的服装设计作品来诠释与继承中国的传统艺术色彩，并将古典文化艺术赋予现代化的表达。

为了丰富视觉感受，设计师将虎兽图形与乾隆时期的宫廷画——"金银线地'玉堂富贵'栽绒壁毯"相结合。猛虎出没于玉兰、海棠、牡丹、灵芝、竹子组成的背景上，并结合传统色彩中的苏芳香、纳户、绀蓝、茉莉黄等，表现出了玉堂富贵的色彩气质（图3-68）。

▶图3-68

FLONAKED 2022
春夏系列女装系列1

另一套系列是从《雍正十二月行乐图》和《月曼清游图》等藏品中淬炼精华，运用法式斜纹棉布精致繁复的艺术手法，进行现代化的创新创作演绎。图3-69（a）中，整体色彩借鉴了青花瓷里的白色、浅蓝色、深蓝色等，并将其色彩面积的占比，在服饰上进行明确的分配。图3-69（b）则以芒果黄为背景，将线稿在白底上进行设计。这组服装的整体风格是中西文化结合的传承创新，在充满古典浪漫情怀的同时又不失现代审美情趣，打造了专属于国人的时髦范本。

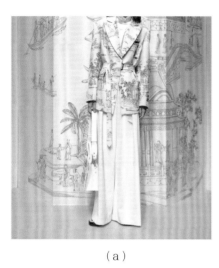

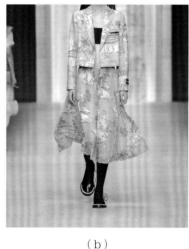

（a）　　　　　　　　　　（b）

◀ 图 3-69

FLONAKED 2022
春夏系列女装系列 2

　　在中式品牌楚和听香 2016 年春夏大秀中，设计师是从敦煌莫高窟的壁画《鹿王本生图》中寻求的色彩灵感。借鉴朱砂、藕粉、天蓝、青玉、本白作为服装的主要色彩体系，表现出了内敛文雅以及和谐温和的色彩气质（图 3-70）。

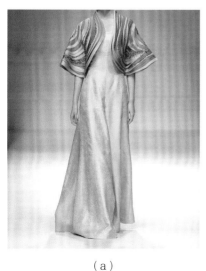

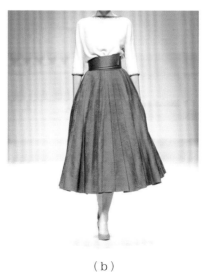

（a）　　　　　　　　　　（b）

◀ 图 3-70

▶ 图 3-70

楚和听香 2016
年春夏大秀服装

（c）　　　　　　　　　　（d）

　　在潮流品牌的运用中，中国服装品牌贝勒府将传统龙纹样的金色为主的固有配色进行"彩色化"的处理，使得新的配色在设计中交相呼应，从而产生的一种错觉美感，迎合了新时代追求个性、时代感以及潮流前沿的年轻人的审美（图 3-71）。由此流行趋势可知，除了对传统艺术色彩进行相应的借鉴之外，我们还可以使用传统纹样本身具有的识别性，在配色上采用创新的色彩形式，这样既保留了原有的色彩特征，也形成了全新的视觉体验。

（a）　　　　　　　　　　　　　（b）

▲ 图 3-71

贝勒府男装

第四章

色彩构成的具体应用

色彩构成课程讨论的是色彩的变化规律、配色原理与调和方法，其最终目的是提高设计师的色彩修养，从而能够更好地为生活与产品设计色彩，以满足人们的需求。本章从实际案例着手，分析色彩构成在不同艺术领域中的应用。

第一节
染织艺术设计中色彩构成的应用

染织艺术设计的范围很广，包括家用纺织品和服饰面料两大类，具体是指床上用品、窗帘、桌布、沙发布艺、靠枕、地毯、壁挂、浴巾、毛巾、服装面料、服饰配件等方面的设计。

图 4-1 的整体色调为冷色调，由冷色系中的蓝色、绿色和中性的紫色组成，并以浅地深花的形式表现主题图案，运用写实的手法和色彩的对比关系来塑造图案形象，如花头和叶子都运用了色彩的明度变化来表现其组成结构和立体空间感。同时，画面中小簇花使用纯度较低的黄颜色，与整体蓝绿色调形成较弱的冷暖色相对比，使整幅染织图案色彩层次更为丰富。

▶ 图 4-1

染织图案设计 1

图 4-2 以菊花为装饰题材，配色淡雅、清新，很适合做夏季服装面料。此图案在色彩搭配上最大的特点就是运用了互补色相对比，即画面上的紫色和黄色为补色关系，由于作者对两种色彩三属性中的明度和纯度上进行了调整，使得这组互补色搭配在一起也很和谐统一。另外，底纹上采用了实物树叶拓印的技法，色彩与底色极为接近，形成隐隐约约、时隐时现的视觉效果。

◀ 图 4-2

染织图案设计 2

图 4-3 是一幅暖色调染织图案，虽然图案造型简洁，套色较少，但也不显得单调、乏味。画面的主要色彩为黄色和橙色，二者在色环上属于相邻的两色，形成邻接色相对比，设计师为增强画面层次感，借助两色的明度变化来丰富画面，并采用了平涂和喷绘的表现技法，使色彩过渡自然，形成虚实相生的艺术效果。

图 4-4 所示染织图案中的黄绿与橙红属于中差色范畴，形成中差色相对比，画面效果明快、雅致、轻松。视觉中心由红色和黄色组成，采用类似写意画的湿画法，在黄色与红色之间自然润出一系列的橙色，使画面色彩丰富细腻。由于在色彩搭配中，中差色比较容易把握，既不会像互补色那样对比过分强烈和刺激，也不会像邻接色那样对比太过模糊与暧昧，所以中差色相对比是设计中运用较多的一种配色方式。

▲ 图 4-3

染织图案设计 3

▲ 图 4-4

染织图案设计 4

◀ 图 4-5

染织图案设计 5

图 4-5 中的装饰元素很多，图案中花草纷繁复杂，色彩丰富多彩，但最终画面效果被设计师把握得很好，做到了繁而不杂，乱中有序。图案在色彩上综合运用了多种色相对比，有邻接色相对比，如橘黄与橘红；有中差色相对比，如橘色与绿色；有对比色相对比，如粉绿与粉红。此外，还有无彩色的对比，如画面中最亮的白色和最暗的黑色。设计

师还采用了色彩的隔离调和法，使过强或过弱的对比都得到了削弱与加强，有力地突出了所要表现的对象。

　　图 4-6 和图 4-7 是两幅单色图案，即色相对比中的同种色相对比，由于整幅图案只使用一种色相的色彩，设计师为了塑造形象，必须采用明度变化或纯度变化的方法来解决，只有这样，图案中的花朵和枝叶才能表现出生动立体的效果，并且画面也不会因为色相种类太少而显得单调乏味。

◑ 图 4-6

染织图案设计 6

◉ 图 4-7

染织图案设计 7

　　图 4-8 是一幅色彩对比很弱的图案，主要由白色和浅紫色组成，采用了国画中的晕染手法，使白色和紫色在明度上发生变化，以表现花朵的体积感。由于色彩对比太弱，所要表现的主体不突出，设计师采用了色彩构成中的隔离调和法，在白色花朵上用浅灰色勾勒，在紫色花朵上用白色勾勒，这样画面既能将主体物表现清晰，又能保持一种朦胧的美感效果。相反，图 4-9 是一幅色彩对比较强的蜡染作品局部。图中的蓝色与橙色互为互补色，是色相对比中最强的一种，作者同样也采取了隔离调和法，使用白色将蓝色与黄色隔离开来，可以降低画面色彩的对比强度以趋向和谐。

◀ 图 4-8

染织图案设计 8

▼ 图 4-9

蜡染作品 1

图 4-10 与图 4-11 是两幅手工染织作品。图 4-10 所示的扎染作品的主色调为绿色，中间小面积的红色虽然是绿色的补色，但它只是起到点缀色的作用，对作品的主色调不但没有破坏作用，反而使作品更加亮丽，这就是色彩构成中面积调和法的运用。图 4-11 是一幅蜡染作品。整幅作品以红色为主调，作者同样采取了面积调和法，使用蓝色和蓝色与黄色染料自然浸润成的绿色为点缀色，打破了画面色彩过火的局面。

◀ 图 4-10

扎染作品

◀ 图 4-11

蜡染作品 2

图 4-12 所示的蜡染作品中蓝色与黄色为对比色组合，也是一种较强的色相对比，为了使画面色彩取得和谐，作者改变了蓝色和黄色的明度，并且将许多白色的线和面萦绕穿插其中，整幅画面色彩明亮、富丽堂皇。图 4-13 所示的染织图案中本来有两组对比强烈的互补色：一组是绿色和红色，另一组是黄色和紫色，由于作者在使用时对这四种颜色的纯度都进行了减弱，所以最终画面色彩取得了和谐统一的效果。

◐图 4-12
蜡染作品 3

◑图 4-13
染织图案设计 9

图 4-14 所示的衣料图案中除了米黄色卡底色外，只有蓝、黄、红、黑四色，因为作者在绘制时采用了色彩构成中空间混合的原理，将这四种颜色的色线不规则地紧密排列，所以这幅图案给人以色彩绚丽多彩的感觉。

图 4-15 是一幅蜡染作品，背景上采用大面积的灰褐色形成蜡染所特有的龟裂纹，所要表现的对象则采用了比较鲜艳的红、绿和浅蓝，给画面起到了提神、点睛的作用。这就是色彩构成中灰艳对比的手法，画面显得既古朴又明朗。

图 4-16 是一幅壁挂作品，作者采用绣塑的方法和色彩构成中的肌理对比，利用不同的手法使作品形成高低起伏、层次丰富的不同肌理，其中作品的主体处于最高层次，圈绒手法带来的肌理把绵羊的形象表现得淋漓尽致。

● 图 4-14

染织图案设计 10

● 图 4-15

蜡染作品 4

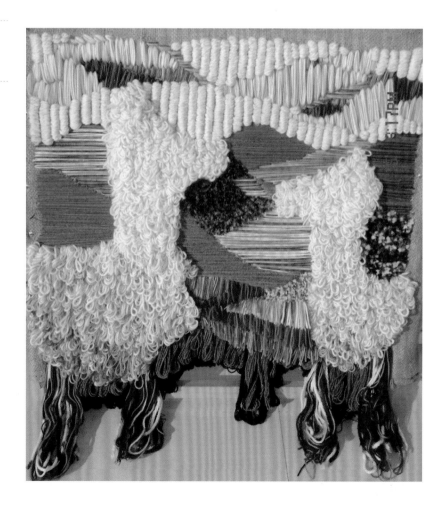

● 图 4-16

纤维艺术之肌理
对比

图 4-17 和图 4-18 同样是两幅壁挂作品，作者在制作的过程中均运用了色彩构成中的渐变手法。其中一幅是红、橙、黄、绿、青、蓝、紫七彩色相的渐变，作品色彩艳丽、五光十色，具有很好的装饰性；另一幅是蓝色的明度渐变，表现出一幅栩栩如生的风景画。

▶图 4-17

纤维艺术之色相渐变

▶图 4-18

纤维艺术之明度渐变

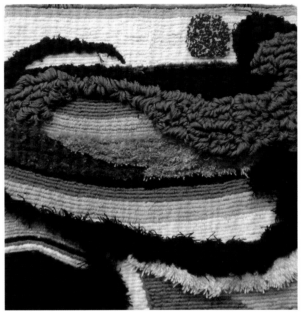

在染织艺术的教学过程中，通常还会采用"一花多色"（即同一图案采用不同的配色方案，使其产生不同的艺术效果）的配色方式来训练学生对色彩基本规律与基本方法的把握，从而提高学生的配色能力和审美意识。

第二节
服装艺术设计中色彩构成的应用

服装设计又是与人们日常生活相当贴近的一门艺术，色彩选择的好坏直接关系到服装的品位与销售。当然，服装设计所包含的种类很多，仅从着装者年龄的角度来看，就包括童装、少年装、青年装、中年装、中老年装和老年装等。前面已讲过人们对色彩的喜好与年龄有着不可分割的联系，对服装的选择也不例外，所以设计

师要充分了解不同年龄群的色彩心理，才能设计出消费者喜欢的服装。服装设计除服装本身的设计外，服饰配件也属于其范畴内，如鞋、帽、包、围巾、领带、领结、首饰等。在进行服装搭配时，应根据需要充分应用色彩构成知识，使服装搭配达到最佳效果。

儿童的天性就是天真、好奇、活泼、单纯，他们对明度和纯度较高的色彩感兴趣，所以设计师在设计童装时往往会使用一些亮色，如鲜艳的黄色、红色、蓝色和绿色等，再加上孩子们平时观看的动画片中一些可爱卡通形象，更是适合儿童的口味（图4-19、图4-20）。

◉图4-19

童装1

◀图4-20

童装2

少年活泼好动、反应灵敏、性格开朗，逐渐脱离了父母的紧密看护，凡事都开始有了自己的想法和主见，在服装上喜欢柔软舒适的面料、帅气的款式和明亮的色彩，展现出蓬勃朝气与阳光美丽（图4-21）。

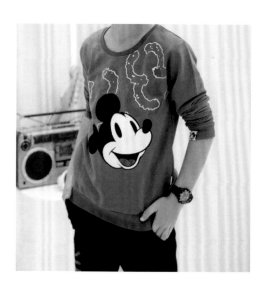

◉图4-21

少年装

青年随着文化知识的日益丰富，青春焕发、热爱运动、活力四射，他们对很多事情都有着自己的独到见解，有自己崇拜的偶像，有自己的理想与追求，喜欢选择宽松舒适、休闲阳光、简洁大方的服装，在色彩上既可以接受亮色，也不排斥灰色，因为他们是充满自信与希望的年龄。图4-22是全世界很多年轻人喜欢的GAP（盖璞）品牌卫衣。此件卫衣选用了亮蓝色作为主体色，并配以醒目的黄、玫红和黑白色的品牌字母，给人青春、时尚的穿着体验感。图4-23同样来源于GAP品牌，它是GAP与迪士尼公司的联名款，采用灰色作为主体色，以迪士尼黑色卡通图案为装饰，局部点缀鲜艳的彩色，这种灰艳对比的服装色彩既能体现青年冷静沉着的一面，又能体现他们活跃的思维。

▶图4-22

GAP青年装1

▶图4-23

GAP青年装2

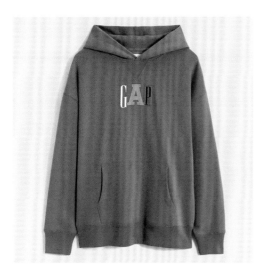

年轻人一般刚完成学业，处于努力工作、不断提高自我与完善自我的阶段，随着工作经验和生活阅历的丰富，他们为人处世的风格逐渐变得沉稳、大方。在服装的选择上，他们也会慢慢倾向于选择稳重一些的中、低明度色彩。如图4-24中的飘逸长裙以深蓝色为主调，添加比较亮的浅黄、浅紫和浅蓝花纹，给人以清新、优雅、高贵的感觉。图4-25中的外套以纯度较低的红色为主要色调，再搭配黑、白、蓝等色，蓝色面积很小，只是点缀色，但正是这种小面积的点缀色形成了服装色彩的冷暖对比，凸显出着装者的无限魅力。

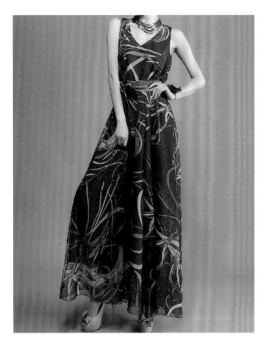

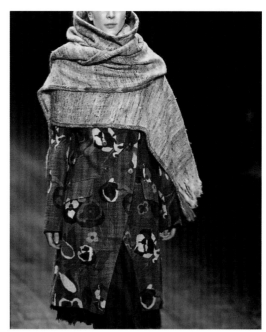

⏶ 图 4-24

年轻人服装 1

⏷ 图 4-25

年轻人服装 2

　　中年人成熟稳重，大多事业有成，在服装的色彩上喜欢明度和纯度较低的色彩，也常常会挑选黑、白、灰色的服装，衬托他们高贵典雅的气质。如图 4-26 中的一套服装，采用了黑色上衣和深蓝色裙裤搭配，图 4-27 中的裙子以灰色系的渐变为底，再配上淡彩

⏶ 图 4-26

中年人服装 1

⏶ 图 4-27

中年人服装 2

的花卉、植物和昆虫等，都彰显出着装者的自信与成功。

老年人阅历很深，心态平和，多喜欢暗色系和灰色系的服装。如图4-28中的夏季上装为黑色、米色底上有暗绿色的渐变和深咖啡色的花纹，显示出老年人怀旧的心情。

不管是哪个年龄群，人们在整套服装上下、里外，以及服饰配件的搭配中，通常会出现两种情形：一种是统一搭配，即选择相近颜色的服装或配饰以取得和谐统一（图4-29、图4-30）；另一种是对比搭配，如图4-31采用的是蓝色色相与橙色色相的对比，图4-32中的衣服与围巾采用的是灰艳色彩对比。这两种搭配形式往往与人的性格相关，内向文静的人会选择统一搭配，外向活泼的人会选择对比搭配。

◁ 图4-28

老年人服装

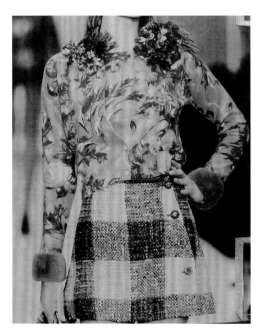

△ 图4-29

统一搭配1

△ 图4-30

统一搭配2

 图 4-31

对比搭配 1

 图 4-32

对比搭配 2

第三节
视觉传达设计中色彩构成的应用

视觉传达设计是通过视觉媒介表现并传达给观众的设计，它经历了商业设计、工艺美术、印刷美术设计、装潢设计、平面设计等几大阶段的演变。目前视觉传达设计大的方向主要包括平面设计、多媒体设计、动画设计和装饰设计等，具体指印刷品版式设计、书籍设计、展示设计、影像设计、标志设计、广告设计、海报设计、包装设计、企业形象设计等方面。色彩作为视觉的要素之一，在视觉传达设计中的地位不可忽视。

图 4-33 是《中国民间美术》一书的封面设计。广义上说，民间艺术是劳动者为满足自己的生活和审美需求而创造的艺术，形式多样，由于其创作者是淳朴的劳动群众，所以民间艺术的色彩大多为纯度较高的色彩，带有浓郁的地方特色与民族风格。此封面设计以陕西安塞的民间图案为装饰题材，以纯度和明度较高的黄、红、蓝，以及黑、白等色搭配，极具民间特色。

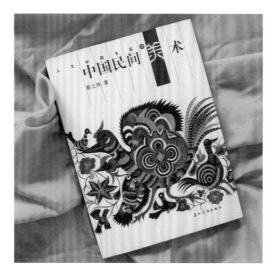

◐图 4-33

《中国民间美术》的
封面设计

　　图 4-34 ~ 图 4-36 都是食品包装设计。中秋节吃月饼的习俗相传始于元代，随着时间的流传，月饼制作越来越精细，品种越来越丰富，包装也越来越漂亮，成为人们中秋佳节馈赠亲朋好友的礼品。图 4-34 的色彩对比强烈，设计师大胆采用了两组互补色：黄色和紫色；蓝色和橙色。但是，整个包装色彩在对比的同时，也追求局部和谐，如底面使用黄色和橙色，这种邻接色相对比形成的暗纹给人很精致的感觉；包装的中间部位主要使用蓝色和紫色，属于中差色相对比，给人明快和谐的色彩感觉。图 4-35 同样也是月饼包装，为突出其品牌，采用了明度较低的深红色为底，并且使用色彩构成中的中短调明度对比形成隐隐约约的底纹，带来层次丰富的色彩效果。图 4-36 是茶叶包装，底色运用了色彩构成中的明度渐变，仿佛既细腻又滋润的茶色，香色诱人。

◐图 4-34

月饼包装设计 1

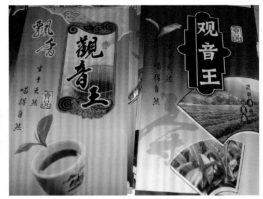

◢ 图 4-35

月饼包装设计 2

◣ 图 4-36

茶叶包装设计

实际上视觉传达设计绝大多数时候是带有商业性的，其目的就是吸引消费者眼球，促进消费，所以最早称为商业设计。图 4-37 是安利产品的广告，大面积运用了色彩构成中的色相渐变，由绿、黄、橙、红、紫、蓝构成的色相渐变非常艳丽，相当吸引人的视线。图 4-38 是达芙妮的凉鞋广告，画面在色相上运用了中差色相对比，协调统一。为了突出产品，广告底纹上采用了绿色和紫色等中明度色彩，而产品使用高明度的粉蓝，虽然底纹图案丰富多彩，但仍然抢不过产品本身，凸显出达芙妮产品的娇媚、脂粉和时尚。

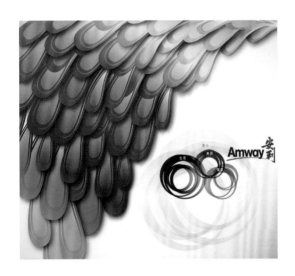

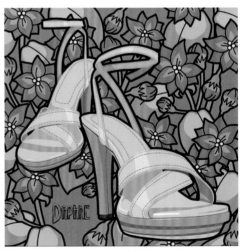

◢ 图 4-37

安利产品的广告

◣ 图 4-38

达芙妮的凉鞋广告

海报设计的一大特点就是视觉冲击力要强，必须具有相当的号召力和艺术感染力，要调动形象、色彩、构图、形式感等因素形成强烈的视觉效果。图 4-39 为照明设计竞赛海报。该海报主体看上去是多种色彩过渡自然的彩色光环，与黑色背景在色彩上形成鲜明对比。如果仔细观察，你会发现它由紫色、蓝色、绿色、黄

色、黑色、白色六色组成，每两种颜色之间的过渡运用了空间混合的原理，采用细线交错的方法，由人的眼睛混合出两种颜色的过渡色彩。图 4-40 所示的海报中同时使用了色彩的明度对比与色相对比，深红和黑色与绿色形成明度对比，红色与绿色形成互补色相对比，整幅画面中绿色的小禾苗十分醒目，充分突出了设计师所要表达的主题。

▶ 图 4-39

照明设计竞赛海报

▼ 图 4-40

节能环保海报

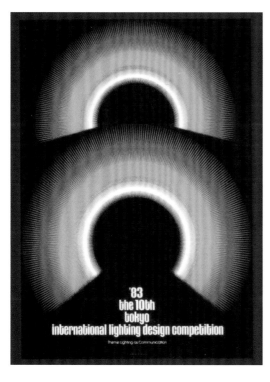

　　标志是一种赋有特定意义的视觉符号和象征图案，它是一个集多种因素为一体的综合形象。标志常常采用直接、间接、隐喻、联想、象征等手法，以概括、简练的图形和色彩来表现所要传达的信息内容，让大众容易识别，便于记忆，从而建立良好的印象与信赖感。图 4-41 中的标志由飘逸的两组线构成，颜色采用了邻接色相对比和明度对比，高度概括、浓缩了企业或产品的特征，内涵丰富，形式感强。

◀ 图 4-41

标志设计

第四节
环境艺术设计中色彩构成的应用

环境艺术设计是一门综合性很强的艺术门类，它的范畴很广，包括环境艺术工程的空间规划和艺术构想方案的综合计划（含环境与设施计划、空间与装饰计划、造型与构造计划、材料与色彩计划、采光与布光计划、使用功能与审美功能的计划等）。色彩作为其中的一个元素，在运用的过程中有着很深的学问和讲究。

图4-42中的室内以白色为主调，若不采用点缀色的手法，整个室内空间将会缺少生机，沙发上零星点缀的彩色靠垫和家中摆放的几盆植物将室内装扮得清新而又美丽。图4-43中的两把黄色椅子在室内显得尤为突出，办公场所装修时一般都会选择令人安静的白色或者灰色为主色调，但长期在这样的环境中工作，人们难免会感觉到枯燥乏味、心情压抑，如果用一些比较亮丽的色彩来点缀一下，可以舒缓员工压力，放松心情。家居设计同服装搭配一样，也会因为主人的性格、个性和喜好不同而呈现出两种风格：色彩统一和谐的风格与色彩对比跳跃的风格。图4-44中的硬装和软装，以及陈设品都以明度不一的咖啡色为主调，整个空间色彩柔和统一，古典雅致。图4-45则运用了比较强的色相对比和冷暖对比，墙面上的蓝色和黄色属于对比色相对比，墙面的蓝和地面的红紫是冷暖对比关系，设计师抓住了人们的色彩心理——冷色具有后退感，暖色具有前进感，使有限的空间得到了扩展，具有了纵深感。其实，室内的色彩设计与使用功能也密切相关，不同的功能区域，如厨房、餐厅、客厅、书房、卧室等，设计师在设计色彩时都应该将人们的色彩心理考虑进去。如图4-46中厨房的设计，选用了水果绿色系，给人清爽干净之感，并能增强人的食欲。图4-47中卧室的设计，硬装与软装都以色相邻近的紫红为主调，营造出温馨而又浪漫的氛围。

● 图 4-42

室内设计 1

● 图 4-43

室内设计 2

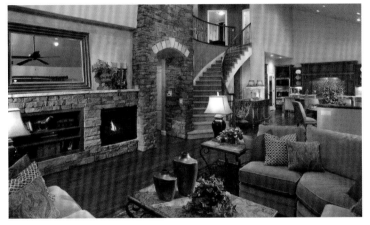

● 图 4-44

室内设计 3

● 图 4-45

室内设计 4

● 图 4-46

室内设计 5

● 图 4-47

室内设计 6

　　室外色彩的设计会根据建筑物用途的不同而有所差异。图
4-48 为我国香港迪士尼乐园外景，墙面装饰采用几何形，色彩使
用蓝、紫邻接色相对比和明度对比，与远处的蓝天融为一体，让

人们对里面的世界充满好奇与幻想。图4-49为某幼儿园的外墙装饰，使用了儿童喜欢的糖果彩色，运用色彩构成中的色相渐变和明度渐变，表达了幼儿心中美好的彩色世界。

景观设计的色彩要与周围的环境相协调。图4-50是夜景中的喷泉，设计师利用灯光，使本来无色的水幕发生了奇妙的变化，呈现出从黄到绿、从绿到蓝的色相渐变，场面十分壮观漂亮。图4-51的花坛设计也运用了色彩构成中的色相渐变，不同色彩的植物从中间到周围以绿—黄—橙—红的规律形成色相渐变效果。有的

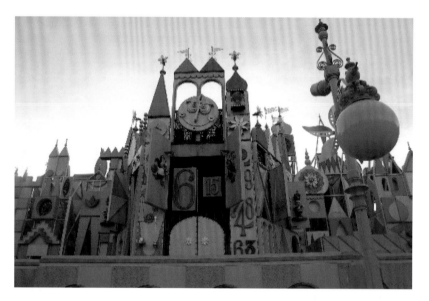

▶ 图4-48

室外墙体设计1

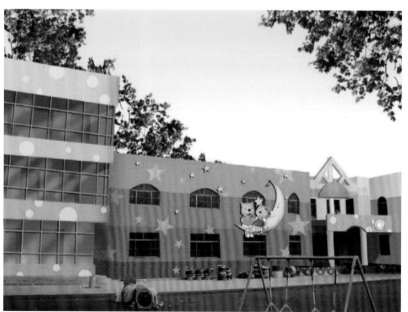

▶ 图4-49

室外墙体设计2

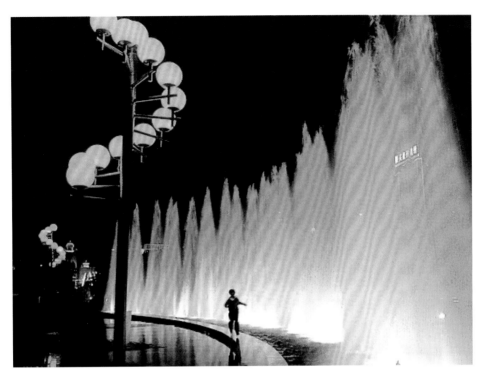

◔ 图 4-50

喷泉景观设计

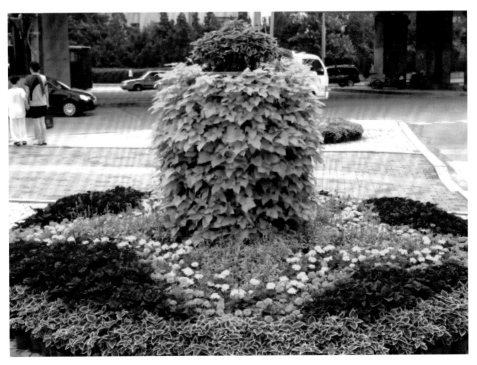

◔ 图 4-51

花坛设计 1

花坛为了塑造一定的图形，景观设计师会采用红绿、黄紫等强色相对比来达到想要的效果（图4-52、图4-53）。

⏷ 图4-52

花坛设计2

⏷ 图4-53

花坛设计3

第五节
案例拓展

一、类似色相对比在方巾设计中的运用

类似色是由较为近似的色彩组合而成，使整体色调达到统一和谐的效果。在方巾设计中，采用类似色的色相对比，既能让实物达到和谐统一的搭配效果，也能在视觉观感上产生细微的变化，从而增加了整体搭配的节奏感，是都市女性喜爱的一种搭配方式（图4-54、图4-55）。

⬥ 图 4-54

类似色相对比在爱马仕方巾中的运用

⬥ 图 4-55

类似色相方巾在服装中的搭配

二、对比色相对比在方巾设计中的运用

对比色之间的色彩关系比较强烈。色调鲜明、强烈，具有饱和、鲜艳、活泼的特点。在方巾设计中，采用对比色的色相对比，能让画面效果更加鲜明丰富，灵动活泼且与众不同（图4-56、图4-57）。但同时对比色的色相搭配，也易产生不和谐之感。所以在实际运用时，要特别注意控制色彩的面积、位置、明度、纯度等要素之间的搭配。

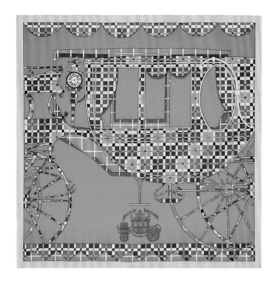

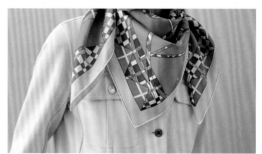

⬤ 图 4-56

对比色相对比在爱
马仕方巾中的运用

◐ 图 4-57

对比色相方巾在服
装中的搭配

三、互补色相对比在方巾设计中的运用

互补色是色彩关系中差异度最大的色彩组合，互补色的配色
效果强烈、醒目、丰富。在方巾设计中，互补色的搭配能够体现出
个性的设计风格，产生强烈的视觉冲击力（图4-58）。传统的配
色方法是为达到色彩的视觉和谐去避免补色冲突，但如今互补色的
撞色已然成为一种新的潮流趋势。倘若搭配不当，也易产生色彩冲
突、不和谐的效果。所以在运用互补色搭配时，应注意控制色彩的
面积、位置、明度、纯度等要素之间的搭配。

▶ 图 4-58

互补色相对比在爱
马仕方巾中的运用

四、有彩色与无彩色的配色搭配

在方巾设计中可以大面积使用黑或白作为背景底色，然后搭配少量的彩色，会让整体视觉效果富有节奏感。黑色与有彩色系的冷色搭配，会让视觉效果更加清爽、干净，而当黑色与有彩色系的暖色搭配，则会体现出活泼、端庄的视觉效果（图4-59、图4-60）。

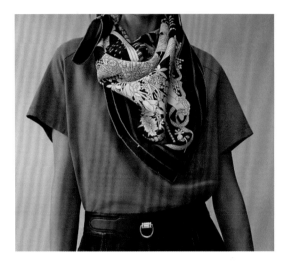

方巾的色彩设计整体上归结为一个原则，就是在对比与调和中保持节奏与平衡，注意控制色彩的面积、位置、明度、纯度等要素之间的搭配，进而形成视觉的主次关系，这样才能使服饰搭配效果更好。当色彩之间搭配矛盾时，要采用调和的方式进行处理，直到达到整体关系的和谐。切忌色彩构成的平均，而让视觉效果缺少变化。归根结底就是为了体现方巾视觉的美感，提升穿着者的气质内涵。每一种色彩都有它的味道，生活的色彩也很丰富，我们要善于运用色彩，使服装中的色彩发出迷人的美丽，将梦幻与现实，情感与美感共同熔铸于方巾设计中。

◉ 图4-59

有彩色的配色搭配在爱马仕方巾中的运用

◎ 图4-60

有彩色的配色搭配效果图

色彩构成示范作品

参考文献

[1] 周济安，郑宇．色彩构成．北京：中国纺织出版社，2020.

[2] 郑钢．设计色彩基础．沈阳：辽宁美术出版社，2020.

[3] 廖景丽．色彩构成与实训．北京：中国纺织出版社，2018.

[4] 王宏民，马海英．色彩构成．北京：中国轻工业出版社，2018.

[5] 郑静群，许颖佩，包文亚．色彩构成．石家庄：河北美术出版社，2018.

[6] 郭笑莹，马鑫，陈嘉钰．色彩构成．石家庄：河北美术出版社，2017.

[7] 陈晓艳．设计色彩．南京：东南大学出版社，2015.

[8] 吴国荣，邱保金，杨明朗．解析绘画色彩与设计色彩．北京：北京理工大学出版社，2012.

[9] 约翰内斯·伊顿著．色彩艺术．杜定宇译．上海：上海教育出版社，1978.

[10] 鲁道夫·阿恩海姆著．色彩艺术．滕守尧，米疆源译．北京：中国社会科学出版社，1984.

[11]E.H.贡布里希著．艺术与错觉．林夕，李本正，范景中译．长沙：湖南科学技术出版社，2000.

[12] 黄国松．色彩设计学．北京：中国纺织出版社，2001.

[13] 胡国正．色彩构成．上海：东华大学出版社，2006.

[14] 吕新广．包装色彩学．北京：印刷工业出版社，2011.

[15] 刘欣欣．色彩构成．北京：科学出版社，2010.

[16] 白芸．色彩设计．西安：陕西人民美术出版社，1997.

[17] 廖景丽．色彩构成与实训．北京：中国纺织出版社，2018.

[18] 陈晓艳．设计色彩．南京：东南大学出版社，2015.

[19] 郑钢编．设计色彩基础．沈阳：辽宁美术出版社，2020.

[20] 吴国荣，邱保金，杨明朗．解析绘画色彩与设计色彩．北京：北京理工大学出版社，2012.

本书内容的电子课件请联系 juanxu@126.com 索取。